奇幻文學
人物造形

從啓發想像力到繪製技巧入門

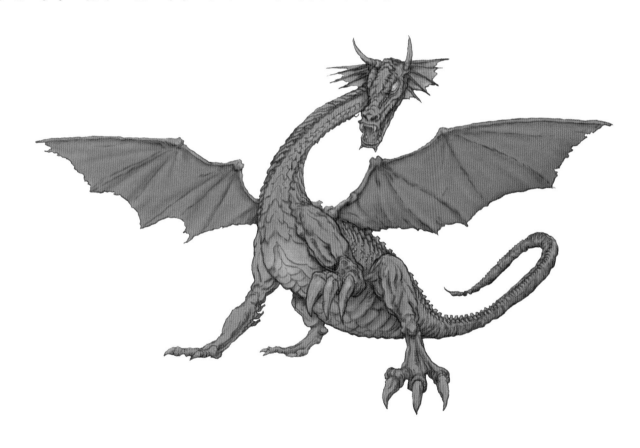

FINLAY COWAN著
張晴雯譯·林珮淳校審

視傳文化事業有限公司

譯序

　　閱讀《奇幻文學人物造形》，對喜歡奇幻文學的人來說，肯定是一場可以滿足想像的視覺饗宴；對從事奇幻文學文字創作者而言，必然是經營故事畫面張力的左輔右弼；對進行奇幻文學藝術創造家來說，這更是一本能讓功力大增的葵花寶典。正因如此，翻譯這本書的過程，極其艱辛，卻非常過癮！

　　一直以來，奇幻文學的追隨者，只能從各類文字作品中進行虛擬想像，直到卡通、電影、電玩等影像化的作品出現，才從色彩、場景及具象的人物角色中，落實了想像。然而，這對著迷於奇幻文學的人來說，總還少了些什麼，那便是「創作慾」。沈迷於奇幻文學的想像漫遊裡，是比搖頭丸還難戒掉的一種「癮」，而創作則是唯一可以治療癮頭的抒發良帖，《奇幻文學人物造形》便是這樣一帖足以勾起你的創作慾，進而達到過足奇幻戲癮的良藥。

　　總是，一場盛大而迷人的演出，勢必需要集結許許多多不同的幕後英雄。《奇幻文學人物造形》這部以角色造形描繪製作為基礎的著作中，提供給我們許多不同角度去欣賞奇幻文學的藝術，藉由腳本製作、電影運鏡、人物插畫、景觀設計、電腦動畫等等專業領域之交迭舖陳的詳細說明，能讓你有機會理解奇幻文學製作工程的艱難與偉大。

　　你是否未曾體驗過奇幻文學的迷人？那麼，你一定要來看看這本書。或者，你早就沈淪在奇幻文學世界裡無法自拔呢？那你更應該仔細研讀這本書，並且試著提起畫筆，將你眼中魔力十足的奇幻世界再傳達、渲染、擴張、漫延出去。

By 張晴雯　2003.10.Taipei

奇幻文學人物造形—從啓發想像力到繪製技巧入門
Drawing & Painting Fantasy Figures From The Imagination To The Page

著作人：Finlay Cowan
翻　譯：張晴雯
發行人：顏義勇
編輯人：曾大福
校　審：林珮淳
中文編輯：林雅倫
版面構成：陳聆智
封面構成：鄭貴恆
出版者：視傳文化事業有限公司
　　　　永和市永平路12巷3號1樓
　　　　電話：(02)29246861(代表號)
　　　　傳真：(02)29219671
郵政劃撥：17919163視傳文化事業有限公司

經銷商：北星圖書事業股份有限公司
　　　　永和市中正路48號B1
　　　　電話：(02)29229000(代表號)
　　　　傳真：(02)29229041
印刷：新加坡 Star Standard Industries (Pte) Ltd.

每冊新台幣：500元

行政院新聞局局版臺業字第6068號
中文版權合法取得．未經同意不得翻印
◎本書如有裝訂錯誤破損缺頁請寄回退換◎

ISBN 986-7652-10-X
2004年3月1日　初版一刷

目錄

楔子

所向披靡的「奇幻文學」常被解釋為：正義與邪惡的抗爭、對神祕聖境的探索、戰勝魔域般的生存阻礙。長久以來，奇幻藝術始終維持著神話般的傳奇力量，古老神祕的民俗色彩從來未曾褪色。

我們今日所見的奇幻文學，大都起源於深受遠古希臘、埃及和印度神話影響的北歐神話、德國冰洲詩集與尼布龍根指環、塞爾特族傳說，以及歐洲神話故事。奇幻文學揉合了各種形式的文化內涵，創造無數個傳說、寓言或者神話，並在全世界被廣泛地流傳著。從美國到遠東，我們發現各種類似的故事情節不斷重覆上演，並且殊途同歸地都能帶給我們相同的內心震撼與視覺影像的爆發力。

徜徉於奇幻文學的汪洋中

最初，神話與奇幻文學的流傳，係以口述或類似洞穴壁畫的圖騰表現，部族裡的長輩藉由誇大日常事件的方式，傳承生存遊戲規則給他們的下一代，說故事的人在社會上往往具有重要功能，他們被信任擁有相當權威的力量，足以承擔種族或國家的存續責任。

迄今，古老傳說除了敘述故事，在某種層面上，甚至是具有凝聚族群力量的功能。奇幻故事創造了令人難以抗拒的魔力，不論是都伊教團的團員、魔法術士或男巫，由這些神話角色流傳下來的故事，除了延續他們特有的當代歷史，在還未出現印刷工業的口述文化時代，的確建立了許多根深蒂固於人心的記憶。

故事的流傳，後來演變成旅行式的無疆界表達趨勢。最好的例子便是「一千零一夜」及「天方夜譚」；從印度出發，透過富商們在商務往來之際口耳相傳，經年累月地累積出許許多多的故事，並且不斷地被傳誦著。到了十六世紀，更有一種專職的說書人，經常留連在巴格達、大馬士革和開羅的咖啡店裡，他們每晚都會出現在咖啡店某個特定的角落裡，總是在故事最緊要的關頭暫停，釣足聽眾的胃口，讓聽眾忍不住每晚都到店裡聽他們說故

神話—最偉大的古老傳說—從古至今，給了許多藝術創作者無窮的發想刺激，圖右是希臘牛頭人的影像，線條則表徵為解讀難題的思路導航。
"人身牛頭獸"，*Theresa Brandon.*

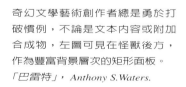

奇幻文學藝術創作者總是勇於打破慣例，不論是文本內容或附加合成物，左圖可見在怪獸後方，作為豐富背景層次的矩形面板。
「巴雷特」，*Anthony S.Waters.*

事，真可謂為現代連續劇的前身。這類說書人擁有完全擄獲聽眾心理，並總是能讓聽眾隨著劇情起伏欲罷不能的特殊魅力。

我們無法從這些古老的神話故事中，區分出哪個故事屬於哪個作者獨創，因為每個時代的說書人，難免會在傳述的過程中，或多或少添加些個人的虛構或修飾成分進去。從閱讀此書開始，也許就是你揭開塵封已久的遮蔽、拂去古老傳說上的神祕灰絮，沈浸並徜徉於奇幻文學汪洋中，成為故事原創者的最佳時機。

藝術創作的歷程

畫家、作家、電影製片和音樂家，都算是我們現在當代的說書人。許多藝術家並非在離開校園之後，才開始創作生涯，而是遠自他們孩提時代初次拾起蠟筆的那一刻開始，便已啟動了創作生命。藝術家的養成，總得先花上幾年時間去累積成為藝術家所必備的基本技術，當你愈來愈向上提昇，你就愈無法停止挖掘新技術的樂趣，並且終此一生願意樂在其中。

拜通俗電影及電腦遊戲熱門之賜，你也許有機會從工作中擁有優渥的生活。倘若你想完全掌控自己的創作、說自己想說的故事、經營自己獨創的藝術世界，你大概得先有份固定的經濟後援，好讓你沒有後顧之憂地去成全夢想。許多創作者幾乎都有相同經驗：總是得趁工作空檔的夜裡或假日，悄悄進行理想中的獨立計畫：往往創造出自認文情並茂的偉大作品，卻經常像冷漠風霜般乏人問津，甚至被拒絕或完全被忽略。每個成功藝術家背後，都有相似的辛酸史，如此寂寞難耐，卻仍是千金難買地值得孤注一擲。

創作入門

奇幻文學在文學與藝術領域中，涵蓋的主題之廣，包括太空劇「星際大戰」、羅勃‧霍華的刀劍巫術、洛夫克拉芙特的恐怖小說、美國人所創的「超人」系列，以及日本卡通漫畫。顯然地，沒有任何一本單冊書籍，足以讓你一口氣看透奇幻文學裡所蘊藏的多樣面貌。

本書主要著重在奇幻文學的人物場景之創作及描繪基本技法，介紹這些繪製技法如何在奇幻藝術的名著原型中被應用，並且備有常用的小提示，期使節省您嘗試摸索的時間。另外，每個章節中的「操之在你」單元，會提供練習問題給您，協助你登上奇幻文學的創作航程。

這是北非首席音樂家「雅尤卡」(Jajouka，承傳了三千年世族血統的團體）的專輯封面插畫，右圖中明顯暗示出該音樂的原始力量，仿若從死寂沙漠中衝破塵土的魔鬼般。
「雅尤卡」, Nick Stone & Finlay Cowan

這是卡通「水鑑高地」(Watership Down)所發展出來的繪風，下圖是阿瓦隆（凱爾特族傳說中的西方樂土島）的場景，並以無垠寬廣的遠景及前景放大的植物花草，來表示漫遊其中的野兔視平線。
「水鑑高地」, Finlay cowan

基礎篇 繪圖工具

本書中大部份的工作皆能使用簡易工具來完成。每次進行創作之前，你僅需要準備最經濟簡便的工具箱，即使在電腦被大量運用的現代，你也不必急著在學習之初，就使用最頂級的工具材料。

工作室基本配備

能擁有自己私人的創作空間是最理想的狀態，但並非絕對必要。許多藝術家偏愛與他人共用工作空間，藉以相互激發更多想法或交換不同意見。也有部份藝術家傾向獨立安靜作業，為了能更專注於工作上。無論你偏愛哪種工作形式，你都會需要下列提及的基本工具配備。

畫板

訂作全新畫板非常昂貴，所以你不妨考慮二手畫板，或選用平滑表面的木板自行加工製作。基於健康考量，建議使用傾斜的畫板，當你保持正確的姿勢在工作時，你才能真正放輕鬆去創作，而且可以避免背部不當受壓。上圖所列舉的，是有內建燈箱的畫板。

電腦

有些藝術家習慣使用手提電腦，因為手提電腦的螢幕能配合姿勢而調整斜度，並且方便隨身攜帶。此外，電腦最好擺放在比書桌高些的位置，避免你的頭部過度向下或向前施力，你還應當小心支撐自己的手部及前臂，桌椅的高度必須彼此配合，並作適當調整直至最舒服的工作狀態。

書桌杣椅子

如果可能的話，將書桌放在窗前以便有良好照明，選擇一把可以支撐你的下背部並讓你坐直的工作椅。正確的桌椅高度配合之下，你的前臂應該可以自然垂放在桌子上，雙腳亦能平放地面。活動式的旋轉椅功能性較佳，它能讓你工作時更加游刃有餘。

照明

為了避免眼睛疲勞，好照明是必要的。鵝頸管燈很好用，因為較方便調整角度。如果你是右撇子，將照明光源置於桌面的左側，以免繪畫時產生手影，反之亦然。

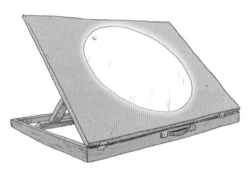
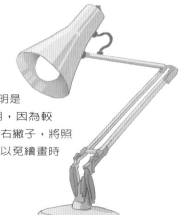

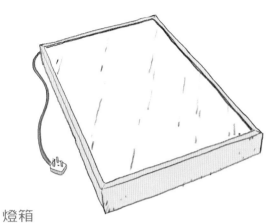

燈箱

你可以買個全新燈箱，或將白色樹脂玻璃放在舊抽屜上、抽屜內放置螢光燈管，即可簡易完成自製燈箱。當繪製相同圖案不同動態細節時，你就需要使用燈箱了；你可以先打個草稿，再將草圖置於燈箱上，藉由燈光投射底圖，可以進一步描繪精確線稿、上墨線、或上色等等。燈箱也適於製作拼貼影像之用，版面裡的不同元素可以被各別獨立分析開來，再利用燈箱調整彼此之間最適當的排放位置，就像使用描圖紙般，但效果比用描圖紙更準確。有些藝術家還會將畫板及燈箱架構在一起，以便隨時交替使用。

平長式檔案櫃

堅固耐用的檔案櫃，通常會比較昂貴，但隨著時間的累進，你會發現存放日益增加的創作作品，還是需要用好一點的櫃子。傳統橡木製的平長式檔案櫃價格高一些，新式的二手木櫃會便宜許多。

繪圖工具

在此先簡述基本繪圖工具有哪些，手繪專用的工具、墨材及顏料的詳細說明，請參見第94-95頁，有關電腦軟硬體的使用，請參見第110-111頁。

紙張

大部份創作者習慣使用A4大小紙張，為了便於電腦掃描之用，但是對創作來說，這樣的開數還是小了點，較易影響品質。能在大開數的紙面上創作，是比較理想的狀態。可以選用的紙材很多，例如大張水彩紙或便宜畫紙的織紋較粗，卻可以表現粗獷的調性。有些人喜歡用較平滑的高鎊數紙材，但價格昂貴，基於經濟考量，當然也會有人選用輕如完稿紙般的紙材。

鉛筆

因應工作上的需要，大部份的創作者都會備有各種不同軟硬質地的鉛筆。通常，軟而厚實的筆，適於繪製大面積時使用，並且能充份詮釋明暗及細節。有些人喜歡使用自動鉛筆，藉以確保每條線的粗細是一致的，而且不必中斷工作削鉛筆，自動鉛筆也是用來描繪精細素描的最佳利器之一。

橡皮擦

修正大面積的錯誤，最好使用大塊橡皮擦，好的橡皮也可以創作出精緻的亮面效果。許多創作者會利用軟橡皮勾勒出細若游絲的線條光影，並與鉛筆來回交替使用，在描繪與擦拭之間，經營出最自然協調的作品。

除塵器

除塵器可以在攝影器材專賣店買到，它能幫你拂去多餘的橡皮擦屑屑，保持畫面乾淨。

基礎篇 表現形式

奇幻文學是全世界最受歡迎的娛樂傳媒之一。它被廣泛運用在書籍、卡通甚至電影中，並且衍生出個性化商品、遊戲文化、搖滾音樂以及「奇幻影迷俱樂部」（小型聚會、社群或大型節慶等型態）等全球化工業。

奇幻藝術插畫家的存在原本已有數十年之久，近期由於好萊塢電影製造特效之需要而發展出先進的電腦動畫，除了提昇插畫家的技術能力，更增加了市場對插畫家的大量需求。奇幻藝術工作者之創作表現空間顯然日趨多元豐富，不再侷限於書籍封面或卡通漫畫，而是更進一步地邁向大螢幕。

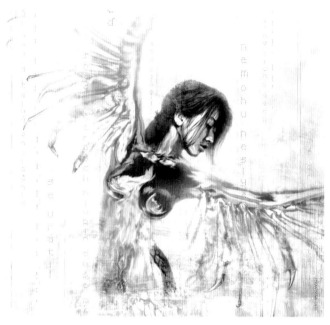

多元技術及複合媒材可以創造出全新且突破傳統的視覺影像，此張插畫是以3D Studio Max、Photoshop、Painter等電腦軟體創作而成。

「金恩」，*David Spacil*

電影工業

雖然在電影工業中的藝術工作者被期望能具備電腦技能，但是根本需要的，還是能有水平以上的繪畫或視覺傳達功力。僅管在團體中，有些許工作會重疊，然而大部份的藝術工作者還是有其各自專攻的特定領域。

腳本設計師

為了確保劇情的流暢，腳本設計師必須與導演及藝術等相關製作部門密切配合。腳本設計可以顯示攝影機的角度、動線及運鏡的安排，腳本設計通常必須在極短的時間內完成，雖然畫風會較粗糙，但卻能及時掌握電影拍攝的預期效果。

前製設計師

所有的奇幻、科幻及動畫類影片，都必須經過非常長的前製作業時程，這些前製作業係由一群擅長不同領域繪畫、雕刻等藝術團隊合作完成，他們幾乎都具備相當精湛的繪畫技能，或者很強的電腦專業技術。

電腦特效動畫師

電腦特效動畫師對奇幻類電影製造是很重要的。製作特效需要懂得操作極為複雜的電腦軟體，而且動畫師常被迫必須不斷學習新興軟體，僅管創意發想及設計能力並非在此執行領域工作者的必要條件，但大部份的動畫師仍然具備傳統基本的繪畫技能。

模型製作師

有很多為電視電影，專門製作模型、電動機械（先進的傀儡）、服裝及裝甲的模型道具製作公司。他們所雇用的師傅，都是術業有專攻的專門藝術工作者，有些人擅長盔甲與金工的製作，有些則擅長雕塑虛構的怪獸。

插畫工業

奇幻藝術插畫家還可以在出版環境中，找到更多出路。雖然出版界也是擁兵萬千，不過相對於電影工業，出版事業的獲利似乎小了些，另外，插畫家在音樂工業裡亦能有所發揮，特別是重金屬或搖滾類型的音樂。

此張由Photoshop軟體製作出來的成品，表現出數位技術如何創造出豐富的質感及華麗的色彩。多重影像處理常用來創作微妙混合關係及各元素間無瑕合成的作品。

「抽象拼貼」，*Jon Crosslan*

書籍
奇幻文學小說是最能永續經營的全球化市場，插畫家常被委任為小說量身訂作書封面，甚至是整個相同風格的全系列藝術製作。不同於電影工業中的腳本速寫型態，透過平面媒材，書籍插畫往往需要描繪出更細膩的細節部份。

卡通漫畫
同時以成人和孩童為訴求對象的奇幻卡通或漫畫，是個相當受歡迎的創作市場，不論是設計線稿、上墨、上色或專司寫作。許多動漫創作者都能獨立一手包辦故事編寫及插畫工作。

角色扮演遊戲(RPGs)
自從美國紙上遊戲Tolkien-inspired創造『龍與地下城（Dungeons & Dragons）』開始，角色扮演的遊戲近幾年成為玩家熱衷的話題。遊戲市場的產品不斷推陳出新，蒐集家甚至開始收藏各種賭博卡，基於這樣的市場需求，插畫家不得不更積極地進行創新角色以及圖卡的繪製工作。

電腦遊戲
電腦遊戲是一塊市場大餅。最新創的龐德系列電玩遊戲就遠比電影還賺錢，而且電影的廣告成本支出還比遊戲高。電腦遊戲製作所耗費的人力與拍攝電影相當，參與電玩製作的藝術工作者，被要求必須同時兼具繪畫及電腦技術，因為他們的工作往往是在電影及電玩兩個相似工業領域之間穿梭。

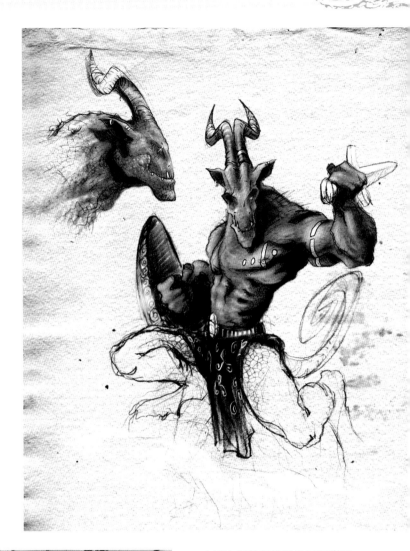

上圖主要的藝術概念是要將遠古傳說中的惡魔角色，具體呈現給現代觀眾。
「克立爾幻像」，*David Spac*

前方甲板與遠方風景之間的強烈對比，是動畫片最常用來經營空間氣氛的手法，前景的甲板弧度及擴散的雲層，便是為了突顯「超廣角」的效果，以表達背景的遙遠無垠。
「中國南海」，*Finlay Cowa*

基礎篇　靈感思索

正因為你愛好幻想，所以會產生學習奇幻文學藝術繪製的動機。就算並非每次繪製出來的都能如你想像中理想，只要確保想像過程的生鮮大膽並且勇於嚐試創新，就會是個好的開始。

一間好的圖書館能讓我們激發出從世界各地所衍生的有趣聯想，就像這朵花與仙女的混血兒。
「跳舞中的艾麗絲」，
Myrea Pettie.

藝術叢書

奇幻文學受古典藝術的影響甚深，而且大部份受歡迎的奇幻文學藝術家，都是受正規繪畫訓練出身的，例如十九世紀的拉菲爾前派藝術家，在奇幻文學藝術裡，便已佔有舉足輕重的地位。藝術叢書是精進技術與豐富想像力的有效學習資源，不過，除非你買二手書或到圖書館借閱，要不然投資金額也蠻可觀的。

教科書

雖然藝術叢書中所提及的想法都很棒，但有些時候對風格和技術的描述卻過於壓倒性的絕對，缺乏討論空間。因此，較普及化、概念式的教科書就顯得容易吸收許多，對還在學的學生來說，教科書的取得比較節省開銷，畢竟他們需要的並非頂級印刷品質，也不需要完美的影像；他們在乎多樣領域的知識量吸收並且能從中選擇適合自己再發展的概念元素，更甚於對圖像印刷質感的要求。雖然大部份的教科書都編寫得稍嫌無趣，而且舊瓶裝新酒、內容雷同的出版品又很多，但是倘若你突然需要描繪由蛇或蜥蜴變形成來自地獄的惡魔，這時候你就需要從垂手可得的教科書裡，去尋找適當的參考照片了。

教科書是奇幻文學藝術家理想的參考工具。這本1920年代發行，全套七冊的二手書籍「世界種族人物」，詳細介紹各民族人物的裝束、盔甲、化妝、首飾及他們從事的工作。價格不低，與電影拍攝花絮類的書籍相當。

拍攝花絮

取得靈感的另一個有效資源，就是從與影片同步發行的拍攝花絮裡去找。諸如「星際大戰」或「魔戒」等電影都會發行刊物，描寫影片拍攝過程或演出花絮，這類書中會道出該電影製作的難度與主要精神，讓你一再地掉入令人驚奇的劇情陷阱裡，無法自拔。當然，這類書籍通常所費不貲，而且很難找到二手貨。

博物館

大部份國家的主要城市，都會設有國家級的歷史博物館，在國家博物館裡，至少可以取得兩種以上的絕佳學習資源。第一是從動物館的陳列中，辨識動物骨骼、頭蓋骨的特徵，這也是描繪奇幻文學中野獸怪物的首要觀察。同樣地，透過動物皮膚及其偽裝本能，也讓我們得以聯想角色之裝束、盔甲及膚表的繪製。第二是在民俗文物或人類館裡，從世界各種族所使用的武器裝甲以及史前古器物的神祕與驚奇中，發現族群特性及人類的進化。有些館內收藏品懾人心魄的奇幻魅力，還遠超過小說虛構出來的力量呢！如果周遭並沒有這類博物館，你也可以透過網站去搜尋。

博物館通常都會販售館藏物的明信片。這是不必花大錢買博物館導覽手冊，也能同時擁有興趣收集品的最好方法。

將彼此無關聯性的各類小包裝或圖片，貼滿在剪貼簿裡，並加註自己的塗鴉或隨手札記。

剪貼簿

收集報章雜誌中的有趣剪輯，並把他們貼在剪貼簿中。不必太過在意影像圖片的組織邏輯或主題，因為透過剪貼，是要讓你每次翻閱時都能產生更有趣的思維撞擊，你必須學習從這些不經易的收集物中，屢屢發現更多不同的新鮮巧遇，或許能夠更生創意爆發力也說不一定。

收藏品

不論是頭蓋骨、漂亮的松果或華麗的織物，任何東西都能被作為收藏紀念品。每個物件似乎都有自己的故事：它是怎麼形成的？它象徵著什麼？誰曾經擁有它呢？它經過多長的旅程才到達我手裡？這些問題會不斷地出現在我們眼前，因為我們就生存在一個充滿故事性，神祕或奇幻想像潛伏四周的世界裡。儘可能讓自己接觸各類不同元件，保持思考的流動，好讓他們提醒你正扮演著創造以及再生奇蹟與想像的工作。

大部份的紀念物都不具有實質的參考價值，不過它們總能幫助你在一成不變的工作中，激勵出更多元氣。

基礎篇 創意發想

發想奇幻故事的角色時，從個性特質切入是比較有效的方法。儘量養成分析角色特質的習慣，隨時記錄每種角色的優勢、性格、弱點及肢體動作。

每個角色都有所謂的「戲劇性必要」，人格特質會塑造出他們的行為基礎。個性決定命運，故事往往也就是從這些角色個性上的弱點開始。配合劇情需要，主角們會展開一連串的冒險故事，例如，哈利波特是個對雙親毫無記憶的孤兒，所以他的「戲劇性必要」便是發現真實的自我並探究自己來自何方，個性上的特質突顯出他在故事中的生存模式—他對凡事充滿好奇心、擅長發現新事物。

角色清單

當你對人物的個性有些想法時，便可以開始著手建立角色清單。你可以多嘗試探索不同畫法，從中找出最貼近角色特質的造形，並進一步予以雕琢修正。這個繪製流程不僅僅是創作動畫基本功，對很多藝術工作者來說，也是個很有用的磨練方式。

構圖

角色的姿勢會影響整體構圖的佈局，尤其是加上背景的時候。進行構圖之前，要先思考你所要傳達的主要訊息為何，也就是說，畫面的氣氛是什麼？你是想要表現沈著靜止的氣息，還是想要藉由畫面傳達凝重的不祥之兆？創造動態的衝突性是必要的，所以思考畫面視覺角度與對影像的剪裁同等重要。

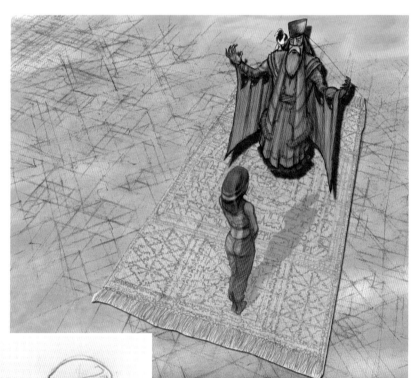

從上面這則動畫構圖中，顯示畫面中的女性是巫師的俘虜，透過地毯上的影像，強調出兩人對立的關係，背景的刻意失焦是為了確保角色的突出。

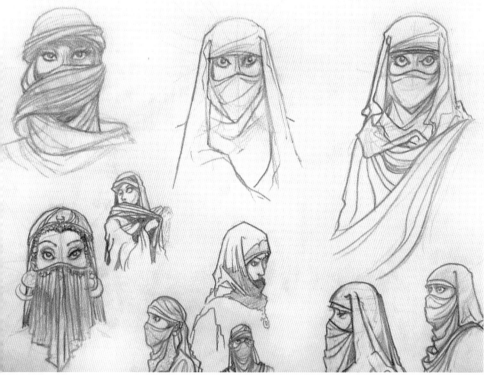

左側的角色草圖，是為了「一千零一夜」的動畫所繪製，實驗各種不同風格的蒙面人物，包括貝多因人、印第安人及伊朗人。

探討主題

許多藝術家終其一生只專研相同的創作主題,並且將它們詮釋成不同的表現概念。例如印象派畫家莫內(Claude Monet)就曾在法國盧昂(Rouen)畫了好幾年的大教堂,同時期,超現實主義畫家馬格麗特(Rene Magritte)亦在他的畫作,諸如「戴著圓頂禮帽的男人們」等,反覆探討著相同主題。以下,我也試著竭盡所能用各種不同的表現方式去詮釋平克·佛洛依德(Pink Foyd)樂團(和偉大的心理學家佛洛依德有著一樣名字的偉大樂團)。

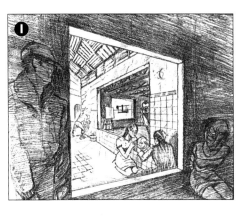

1 瘋狂和監禁

以下的分格視窗,將提供一系列編排不同物件的設計構成。此設計是想要傳達偷窺狂及幽閉恐懼症的患者情緒。

2 整體網絡

這個設計版本,表示人在多媒體學理概念(包括視覺藝術、文學、音樂和哲學)的流裡載浮載沈,最後亦終將成為象徵符號或物件的一部份。

3 偏執狂和遁辭

這個設計是用來作為布魯斯·狄更森(Bruce Dickensen)的專輯"Skunkworks"封面,藉以讓人注視間諜或陰謀論等世界晦暗的一面。遠方那個有大腦長相樹木的小視窗,彷彿已然遁退成另一種概念的部份。

4 怪人大聯盟

在這個設計中,我們使用各種不同的視平線來詮譯雷佳(Ragga)這個與眾不同的冰島演唱團體,意指包含了所有成員各自相異卻又互通的靈魂。

5 平克·佛洛依德(Pink Floyd)海報

這個配合樂團風格的海報設計,是作為他們卅週年慶祝之用的廣告。雖然佛洛依德的團員們都很喜歡這張設計,不過還是未能獲得另一派支持Storm樂團者的青睞。

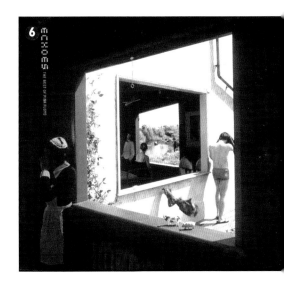

6 平克·佛洛依德(Pink Floyd)專輯封面

用視窗切割法作設計,可以將所有物件巧妙融合在窄小的表現空間裡,也不會使整個結構顯得太混亂,這個方法亦曾用來製作Echoes專輯封面。後來設計出來的草圖,有部份被Storm拿去使用,而且只作了極小部份的數位編修。

基礎篇 腳本設計

腳本設計在於表現故事中一連串的特定重點,而非強調故事的連續性。學習繪製奇幻文學故事之前,應該先嚐試學習製作腳本。

設計腳本要能掌握時效,並且及時切入重點。腳本可以幫助整個工作團隊快速理解彼此的想法,設計腳本還可以訓練自己有能力在最短的時間內把故事說清楚。設計腳本時無須仰賴過於艱難的藝術技巧,也不需要精雕細琢地強調每個細節,相反地,應該將設計重點放在快速掌握設計基礎、精準地剖析故事結構,以及主軸畫面的視覺張力上。每一位有興趣創作奇幻文學藝術者,都得試著先學學如何快速精準地掌握腳本設計的基礎要點、學會如何講故事。

運鏡專用術語

運用不同的鏡頭,可以傳達出不同的意境概念給視聽群象。在製作腳本之前,必須先弄懂一般影片製作的運鏡專用術語,也許你的設計專業需求是偏重在插畫或電腦遊戲的製作,但若能參考下列常用的動態運鏡術語,或許可以使你在執行紙上作業之前,能更清楚釐清設計概念的真正重點。

- ■ ECU(大特寫)鏡頭非常近,只強調重點。
- ■ CU(特寫)整個頭和臉部。
- ■ MCU(胸部以上特寫)頭和肩膀,景物主體的1/4。
- ■ MS(腰部以上特寫)頭到腰部,景物主體的1/2。
- ■ MLS(中長景)頭到膝蓋,景物主體約佔鏡頭的3/4。
- ■ LS(遠景)頭到腳趾,景物主體的全部加點天地。
- ■ WS(廣角)顯示整體場景。
- ■ HIGH ANGLE(鳥瞰)由上往下看。
- ■ LOW ANGLE(仰視)由下往上看。

打鬥場面的運鏡

1 淡入鏡頭顯示全景,畫面由左推向右。這也是影片中常見的遠景拍攝手法,讓觀象很快地整覽全景,明瞭目前所在位置及鏡頭將帶往何處。右圖中,我們可以看見士兵們正欲前進包圍海角處的城市。

2 鏡頭跳接到以仰視圍城塔的畫面。由於先前的鏡頭,讓觀象預期我們將會跳至海角末端那個戰爭發生中的圍城。採用仰視的角度,是企圖強調出士兵在前方武器襲擊下,帶著身後高聳的圍城塔,向前推進的奮戰精神。

3 鏡頭仍是以仰角,跳接至戰場的另一個角落。觀象現在能看見被包圍城市的牆壁。箭頭符號標示出圍城塔正朝向城牆逼進,不過,這個箭頭似乎有點多餘,因為畫面本身已經明顯陳述了事實。仰角鏡頭把觀象的視線帶至圍城塔上方奮戰中的士兵,那也是我們下個畫面將要銜接之處。

■ POV（鏡頭視點）攝影機的位置或取景角度。

■ OS（肩後鏡頭）從前景主角肩後看過去的角度。

■ TRACKING或DOLLY（推鏡頭）攝影機的腳架裝有輪子，可以往任意方向推動，例如推近（track in)或推遠(track out)。

■ ZOOM（拉鏡頭）攝影機不動，變換鏡頭，讓主題在特寫範圍內外變化。

■ TILT（搖晃鏡頭）攝影機鏡頭往上或下搖晃。

■ PAN（移動鏡頭）攝影機鏡頭往右或左移動。

■ CRANE SHOT（起降鏡頭）將攝影機架在起重機上，鏡頭能夠全場四面八方任意移動。

轉接鏡頭

以下是幾個基本的轉接鏡頭術語，描述銜接畫面時所製造的特殊視覺效果。

■ CUT 直接跳接至下個鏡頭，這是最常用的鏡頭剪接方式。

■ FADE IN 淡入鏡頭，主題逐漸由黑或白的畫面中顯現出來。

■ FADE OUT 淡出鏡頭，主題逐漸消退成黑或白的畫面。

■ WIPE 溶接鏡頭，兩個銜接畫面一個淡入，一個淡出地交替轉換。

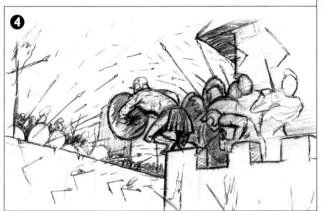

4 遠景鏡頭帶出塔頂勇士躍入圍城的畫面。延續前一個鏡頭，觀眾毫無疑問地在鏡頭帶領下跟著士兵從圍城塔頂衝破防衛直抵城內，遠景鏡頭讓我們可以概略揣測出下個畫面將會是怎樣。

5 以大特寫俯視勇士跳過隙縫的鏡頭。大特寫中的人物佔滿整個畫面，表示他是第一個突破防衛的勇士，俯視鏡頭突顯出主角飛躍而下的緊張刺激感。

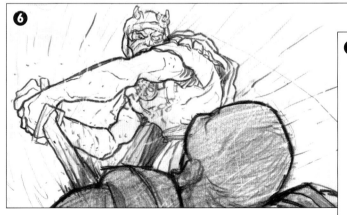

6 以仰角中景，從被砍敵軍的肩膀帶出後方勇士的鏡頭。仰角鏡頭是為了強調士兵驍勇善戰的戲劇效果，中景則讓觀眾藉由畫面的帶動融入緊張的劇情中。至於被砍殺的敵軍只帶到肩膀鏡頭，是為了避免讓觀眾看到刀劍穿心、過於血腥暴力的畫面。

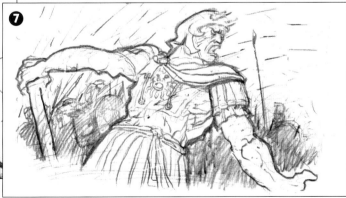

7 中景帶出主角環視全場的鏡頭。中景畫面讓我們看見勇士正領軍攻進城內，清楚地突顯出領袖的勇敢。畫面中充滿許多細小的泥濘、血跡、煙霧以及飛劍，是為了強調出戰爭場面的混亂。這樣的運鏡讓人留下故事充滿極速動態的印象。

第一章

人物角色特徵及其

世界之描繪

奇幻文學中的角色，從英雄、女英雄、男巫
到野獸怪物，種類非常多。在這個章節裡，
你可以學習如何繪製他們的臉部特徵、服裝
髮型、裝飾配件，讓他們的角色特質更具有
說服力。另外，也會介紹他們所棲住的奇幻
世界之描繪方法，從透視的基本原理到建築
結構的細部描繪，逐一詳述。

英雄 臉孔

英雄（或女英雄）角色，通常是扮演故事中的主要人物，而且是整個劇情的靈魂，觀眾會透過他（她）而與故事形成重要連結。假使奇幻文學故事中缺少了這樣的人物，我們往往很難提起興緻去閱讀故事、喪失追隨主角人物投入劇情的熱誠。英雄臉部的造形描繪，往往是經營角色特質的視覺關鍵。

臉部正面

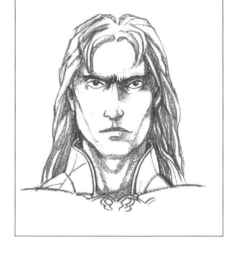

1 先畫十字線，再將臉孔"掛"上。以十字為中心，輕輕用鉛筆打個圓形線稿，這同時也可作為後腦勺的重心依據。

5 畫出頭髮的基本造形。髮型會完全讓角色的特徵改觀，在描繪頭髮的各個細節之前，不妨先打個大致的草稿。當你滿意基本型之後，再慢慢精繪臉孔與髮際間的明暗。

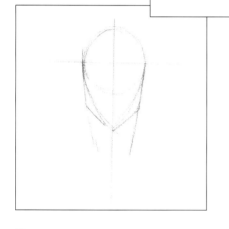

2 為頰骨、下顎和脖子增加一些線。下顎和頰骨的線條會交集在同一點上。

3 簡易勾勒臉部特徵。記得先抓出嘴巴的位置，如果你先畫鼻子，容易把鼻子拉得過長，以致於讓嘴巴掉太下去。眼睛部位，先畫上兩個全圓，再慢慢細繪。從眼窩處拉眉毛，並加繪脖子和鎖骨的線條。

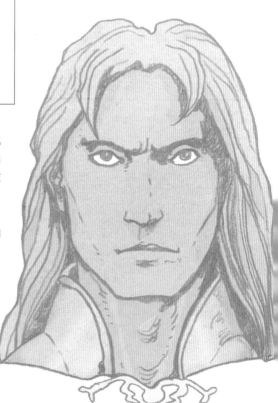

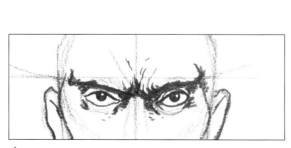

4 加強特徵部位的線條。先勾勒瞳孔的位置，然後在眼球四周慢慢加強明暗線條筆觸，再加深眼窩處的陰影藉以使瞳孔看起來炯炯有神。要勤加練習並勇於從錯誤中學習。

6 如果你對描繪出來的角色臉孔感到滿意，就不要再反覆雕琢太細微的部份，導致畫面過於繁瑣。倒是你可以再進一步使用顏色來描繪細節。上圖的範例是使用影像處理軟體(PHOTOSHOP)創造出顏色效果（請參考第112-113頁）。

臉部側寫

1 先快速地淺淺打上一個橢圓形,再加上臉部側寫,並畫出頭部向前微傾的樣子。從橢圓線條延伸拉出下顎的部位,再速寫出頸線及胸線。左圖的例子中,頸部向前傾,並且將胸線超過臉孔向前伸出。

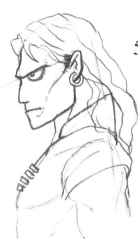

3 畫上嘴巴位置,並描繪唇部細節。畫出眼窩及瞳孔,再加強鎖骨的描繪,並初步勾勒上半身的線條。

5 畫出頭髮的基本型,確立一下髮流及髮長。再畫出衣領及束腰外衣,或其它類型的服飾與配件。

2 描繪出耳朵,並且從耳朵頂端拉兩條線到臉部前面,上面那條線決定眉眼的位置,下面那條弧線則與下顎交集,形成顴骨的位置。

4 強調眉形的線條。此範例特別誇大眉骨凸出的畫法,眉眼周圍線條的精細描繪,可以增加眼神的銳利度。再加強鼻子及耳朵的細節描繪,同時讓頰骨及下顎的線條更加具體精確。

6 繼續加強所有的線條,精繪臉部與頭髮的光影細節,創造一幅強而有力的人物繪畫。

操之在你 *（單元練習）*

■ 反覆描繪相同造形的角色,並進行一系列的角色研究,這樣可以幫助你更精準地判斷分辨出不同角色的特徵或個性。

■ 挑選一幅鉛筆素描來上墨線或上色（請參見第94-109頁）。你可以先用燈箱描繪原稿的輪廓線,以便保存原始的鉛筆素描。這樣你就可以不必擔心失敗,盡情地放手去作色彩實驗。

■ 掃描鉛筆線稿,再以電腦輔助上色,這個方法能夠讓你有機會嚐試多種不同的上色版本。

左圖的人物圖畫是典型托爾金(Tolkien)式的精靈造形:有尖銳的耳形、老鷹般的英姿、蒼白的膚色與頭髮。畫面中的人物正沈思端坐著,雙手扣緊好像在禱告,而由他身上穿著的胄甲及刀劍配飾,可以明顯看出他應該是個戰士。

"羅伊班", Theodor black.

英雄 表情

創造英雄角色的臉部表情,可以強調出故事情節的張力,並且具體呈現角色的性格特徵。也許完美的臉部表情必須經年累月地去揣磨練習,但是你可以先把以下幾個簡單易學的描繪關鍵學起來。

沮喪

藉由傾斜向上成八字眉的樣子,可以傳達出悲哀或驚愕的神情。

皺眉

將眉毛往臉部中央及鼻子上方緊縮集中,可以製造出蹙額皺眉的效果。

憤怒

跟皺眉畫法差不多,但是必須誇張眼球散張及肌肉強烈扭曲的描繪,在鼻翼兩側加上法令線,可以讓臉部更顯凶殘或氣憤。

笑

嘴巴打開,而且牙齒應該是明亮而潔白的。當人大笑的時候,眼睛相對地也會變得比較細小。

震驚

強調眼窩四周的描繪,並讓瞳孔露出眼白的部份,不過,左例中的眉頭下壓,在表現震驚的時候,並非絕對必要。

猜疑

眉毛一上一下的畫法,可以表現出猜疑或城府很深的姿態。同樣的,一邊的嘴角微揚,也可以表現出冷峻嘲諷的神情。左例中,人物的眼球朝右側斜視而去,似乎心中有所盤算的樣子。

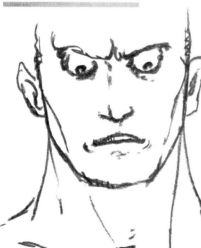

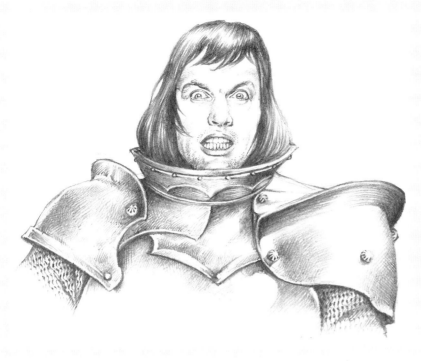

操之在你(單元練習)

■ 揣摩比較一下兩個特質完全不同的角色人物，
並記錄下的他們的特殊技藝、戰鬥能力、人格
特質、個性弱點以及動作模式。

■ 假設這兩個角色面對相同挑戰時會顯現完全不
同的反應，比較分析兩者相同及相異的地方。

■ 描繪略圖，然後衡量自己的圖畫，是否有顯示
出每個角色的差異特徵。

仔細參考左圖中的臉部描繪剖析，你可以利用鏡子反射
觀察自己的表情。畫面中的人物是生氣與驚訝參雜在一
起的表情。

"戰鬥之王，一號表情"，*Martin McKenna*

種族

奇幻世界裡應該居住著各類人種。以下略述幾
則人種特色的分析，探討如何藉由簡單的局部
調整，找出最適當的臉部描繪。

居爾特人

居爾特人的鼻形較其他種族
短俏，他們有一頭厚重的
紅色頭髮，以及綠色的
眼睛，這大概就是居爾
特民族的特徵。

阿拉伯人

青年俊美的阿拉伯人，通常都
有非常堅挺的鼻子，左例人
物，嘴巴四周的短鬍鬚，讓他
流露出有禮紳士的樣子，黑色
短髮則讓他更增成熟男性的味
道。

印第安人

印第安人的鷹鉤
鼻及方稜的頰骨
相當有個性，
他們有一頭厚
重的黑髮，以
及相形蒼白的嘴
唇。

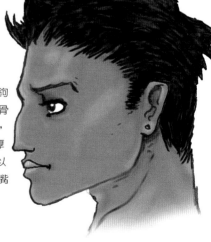

非洲人

傳統的非洲人，鼻形又
寬又大，嘴唇厚實飽
滿，右例人物看起來非常
強悍且鎮靜，頭上的紋身
圖案帶有原始民族味道。

英雄 肢體

奇幻藝術創作者，在創造人物角色特徵的時候，是被允許可以自由地發揮想像力及馳騁夢想的。然而，大部份人物造形還是蠻定型的，這是基於讓觀眾比較容易辨識角色及接受奇幻世界的考量。

比例

最佳比例的男身

一般正常的人體頭身比例，會決定外表吸不吸引人。通常，最佳比例的男身大約是七頭身，但更精確一點計算，其實八頭身的比例會更好看。

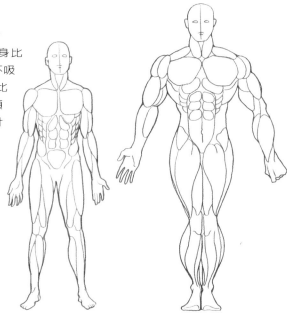

野蠻人的比例

相對於現實人類，奇幻文學中的人物往往被描繪得更高眺巨大，而且會以誇張的肌肉來表現特徵。

肢體構造

1 右圖顯示的是人物描繪的簡略線稿（參見第81頁的透視畫法）。粗略快速的線條描繪可以讓你預測人物角色的肢體狀態，紙上模擬一下整體的體態動線會長什麼樣子。

2 在線稿的骨架上，描繪出一塊塊的肌肉。你必須在反覆重塑的實驗過程中，找出最想表達的體態，左圖中人物的右手臂拉得較遠一些，藉以平衡畫面，也讓畫中的人物看起來站得較穩。你無須太過注重肌肉紋路的細節，不過肌理是作為衣物線條的重要依據。

操之在你(單元練習)

■ 描繪一個人物，並且同時進行所有繪畫步驟，包括線稿及上色。特別留意要能夠表達出連續性的肢體動態，精準描繪出人物的速度與韻律感。

■ 反覆觀察琢磨人物造形的描繪，多作實驗，以精確拿捏角色特徵，特別是外形輪廓線。

■ 剛開始下筆時，筆觸不要太重，以便容易隨時擦拭修正。

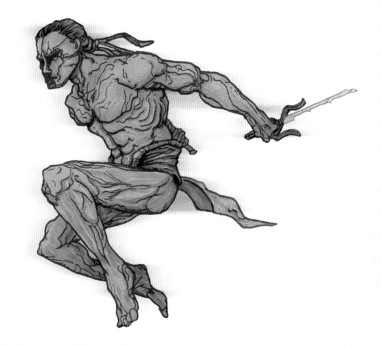

左圖是騰躍中的被放逐士兵。他的肌肉紋路線條被刻意強調，藉以表現出角色矯健的特質。
"羅尼"，Finlay Cowan.

❸

3加上服飾，可以更明確表現出人物角色的特性。注意左圖中人物的衣服非常緊繃合身，而且是循著先前肌肉線稿附加上去的。衣服上的皺摺則是表現肢體隨時處於活動狀態，人物是生動的。放眼觀察一下整體的感覺，不要急著去修飾細節。

4允許自己在繪畫過程中保持某種程度上的混亂。有些粗略的輔助線條，稍後還能被利用作為詮釋細部的參考依據，你可以等到最後完稿前再把那些輔助線擦掉。進行繪畫時，你可以使用燈箱勾勒清晰輪廓線，或是用鉛筆速寫簡易外觀。在右圖的範例中，則是保留許多草稿輔助線，作為細繪衣服質感的參考，以利正確掌握人物角色的特質。

❹

流暢的肢體線條

總而言之，身體的姿勢描繪，尤其是四肢，首重線條的流暢。下圖顯示的是肢體的流線肌理該如何下筆，以及如何創造肢體的協調性及力量。特別注意手臂跟腿部的肌肉流線如何帶動四肢的手腳趾，一氣呵成描繪出優美的動態弧線。

手

手和臉都是表現體態的重要部位，所以往往需要投注更多時間精力去勾勒完全。以描繪人物頭臉的相同方式，進一步學習手部畫法；先打草稿線，再簡單建構正確比例的基本外形，你可以直接拿自己的手當模特兒，或利用鏡子觀察各種手勢的造形肌理。

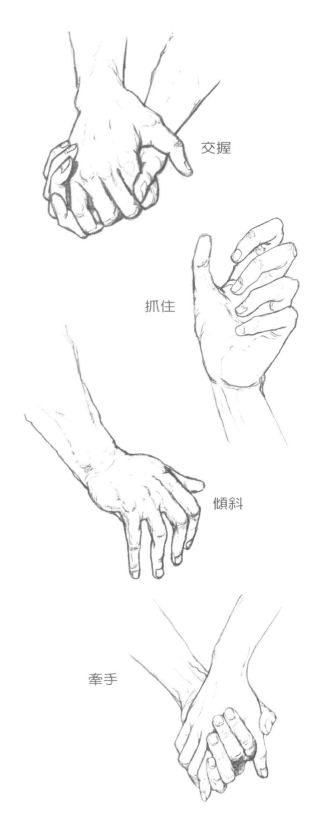

交握

抓住

傾斜

牽手

英雄 原型

說到英雄主角的人物造形，魔戒男主角弗羅多·巴金斯(Frodo Baggins)，那個比正常人矮小的哈比人半身形，也許並非最早創設這個角色時就想到的造形，而是托爾金在描寫這部奇幻文學傑作的過程中，不斷被劇情激發所衍生出來的靈感。

武術家

因為是武藝的開業者，所以身型多是瘦而結實的肌肉，有健壯的好體格。他們大部份是短髮或以頭巾包覆住的造型，他們常將自己的所有物，貼身纏裹在背後，隨身攜帶著，這種角色的特質是帶點厚顏傻笑的「粗線條」。

少年英雄

這類少年英雄相較於一般正常成年男子的頭身比例，是頭形偏大許多的長相。大而清徹的雙眼、滑細的膚質，顯示他們是屬於思想純淨的角色。

回教僧人

這類修行者的角色並不被刻意強調具備強而有力的肌肉，他們雖然年老但肢體柔軟而且能量俱足，他們穿得像個農夫，但卻是深具智慧甚至詭計多端的模樣，會有這樣的印象，有一部份是因為他腳上那雙神氣活現的踢踏舞鞋。

冰原浪人

從他簡單醒目的穿著色系，應該不難發現這個冰原浪人的角色特質。他們從頭到腳層層用衣物包得緊緊的，衣服裡頭還附帶許多貼身所有物。他們會攜帶曲棍球棍當作隨身武器。

沙漠之狼

在炎熱沙漠裡的英雄或士兵，總是穿著纏頭巾和圍巾藉以遮蔽灰塵和太陽，他們經常是全身濁彩裝，像一匹沙漠之狼般。

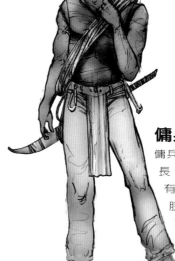

傭兵

傭兵或海盜，通常是些較年長、性格剛烈，看起來較沒有同情心的樣子。他們的肢體雖然還算強壯，不過可能是因為艱苦生活的催折，所以顯得瘦削。

身型

在奇幻文學中，不論高、矮、胖、瘦，不論是哪一種民族或
生物，都有可能被用來作為主角人物的塑形。

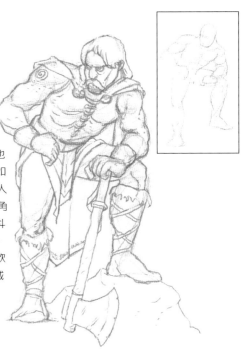

維京人

北歐海盜維京人式
的造形，通常被塑
造成身形巨大的樣
子。他們有寬闊的胸
膛，體態較為剛強，他
們的原型適合扮演諸如
雷電神、巨人、野蠻人
或重搖滾吉他手等角
色。他們總是身披斗
篷，穿著護甲、腰束，
寬厚的表帶，以及軟
靴。他們留長髮、戴
耳環，並且紋身，總
是隨身攜帶刀劍或一
把大斧頭。

半身人

半身人通常居住在偏
僻地區，身形矮壯，
跟一般的侏儒相比，
他們的肌肉長得較不發
達，也比較少攜帶武器
盔甲。他們衣著簡單而
且材質比較粗糙。

侏儒

侏儒是肌肉發展良好的矮胖
生物，圖例中所示的侏儒看
起來非常健壯，而且雙腳總
是穩穩地站在地面上。他們
總是喜歡秀出鬍鬚與厚重的
甲冑武器，他們的衣著往往
是過度裝飾，以突顯他們擅
長手工製作的能力。

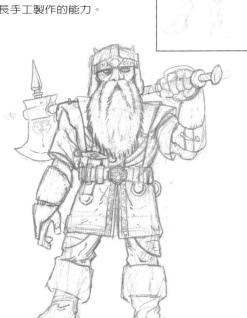

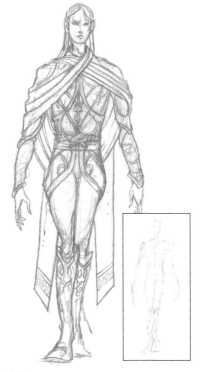

精靈

跟維京人相比，他們的身形顯得特別輕
盈，四肢和手特別纖細優雅，整個體態予
人一種幾乎要飄起來的感覺。精靈的長相
比侏儒更為精緻，有著尖細的耳朵，而且
衣著的質地很好。上圖是托爾金式的精靈
造型，也算是最典型的小鬼怪妖精。

胖妖精

這類身形的人物，看起來就像個富商或國
王。他們通常都有個大大的肚子，大到頭跟
四肢都快要看不見的樣子。從他們的衣著可
以明顯看見他們身形圓滾如球，腰帶上的結
必須打得特別大，布料
的皺摺也會往四面八方
撐開，整體的感覺有點
像東洋相撲，所以幾乎
也都是腳踩涼鞋。

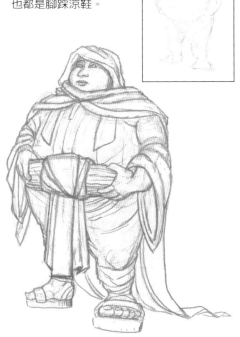

英雄 **動作**

奇幻文學中的角色，在他們的忙碌世界裡總有數也數不清的招式動作。他們總是不斷上演著各種異想情境，並且鮮少固定一種姿勢不變，如果想要描繪出他們的動態行逕，就得學會隨機應變以多角度去發掘他們令人驚異的豐富表情。

開始描繪角色的動作之前，不妨先在紙上預設基準動線，這條線是為了表示動態中的人物角色會以哪種路逕或視覺方向移動姿勢。先畫上一條貫穿主角全身的動線，然後依著這條動線勾勒角色外形，再細部描繪肌理。這條基準動線可以輔助你畫出更流暢的造形，並且創造出韻律感十足的動態姿勢。記得不要忘了將每個角色的個性特徵考慮進去，因為那會決定他們將擺出何種動作， 包括他們使用武器的招式。

扭動

1 以平視的角度，很難看出肢體的全觀。因為動態的身體總會不停扭動、旋轉或作出其它姿勢，例如步行的動作。學習繪製千變萬化的動態身軀，似乎是一種終生的學問。你可以先從將身體姿勢簡化為幾何形狀開始練習起。想像一下扭動中的腰部和軀幹，就像兩個分離的區塊，並且試著將這兩個區塊以不同的方式扭轉。這種透視畫法不需要使用非常精細的筆觸，卻一樣可以協助你學會動態的姿勢描繪。

2 將身形分成幾何區塊後，你便能輕易描繪出身體的外形，這種繪畫技巧也能運用在縮小透視或放大誇張造形的時候。

基準動線

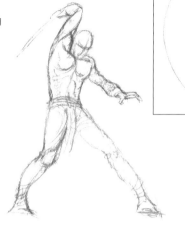

1 雖然四肢和刀劍的位置已經遠離了基準動線，但還是看得出配合身形姿勢的整體韻律感。

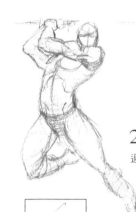

2 與圖 1 所用的基準動線雖然相同，不過身體的位置已經轉換，這個姿勢更增添了幾分動態緊張感，尤其是刀劍被抽起又劈下的瞬間。

3 從基準動線的描繪，可以想見這是個蹲下準備跳躍的姿勢。

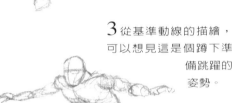

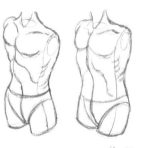

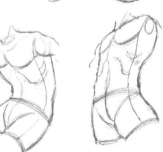

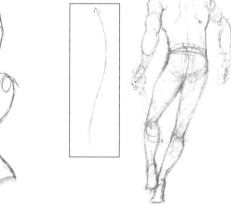

4 依照動線的方向，可以看出這是一個慢跑的動態姿勢，顯示他正大步往箭頭的方向慢跑過去。

誇張動作

這張繪畫，是藝術家Jim Steranko於1970年代所繪製的作品，畫面中的主角堅毅的站在四方對稱的中心位置，雙手將戰俘高舉過頭，與主角對比的是在他腳下那群被他擊潰，不斷扭曲翻騰的野獸。
"你不能毀滅夢想！"，Finlay Cowan

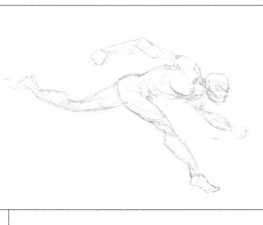

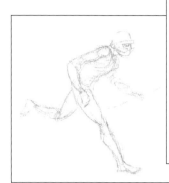

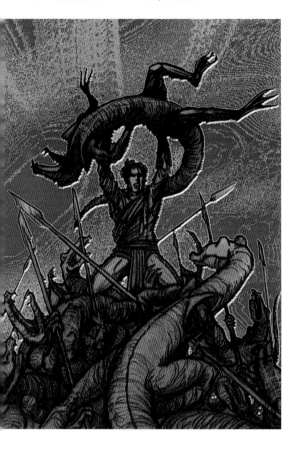

奇幻文學故事中，不乏會出現許多誇張的畫面，我們從故事中所見到的事物幾乎都比現實生活所見的還要巨大、快速、野蠻或者怪異，這些奇幻的想像，改變了我們對人物動態的描繪張力，此處列示的範例說明了人物誇張的姿勢所帶來的更多視覺衝擊。

操之在你*(單元練習)*

■ 以簡化區塊的方式，塑造人物造形。這可以讓你以透視的觀點更進一步了解身體結構的描繪，以及如何與空間取得平衡。

■ 如果你對區塊分析畫法有困難，你可以試著使用木製盒子或人形玩偶，藉由旋轉或扭動他們的姿勢，來輔助繪畫。

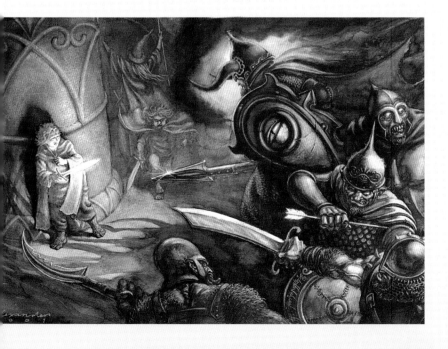

這幅水彩畫是魔幻故事的典型場景之一。利用前景強調出攻擊者的巨大威脅，與之相對應的，是被逼退至柱子後的被掠奪者畏懼的神情。
"只有為你"，Alexander Petkov

英雄 近大遠小透視

當角色人物逐漸退場時，使用近大遠小的透視畫法，可以形成人物漸漸後退
或變小的感覺。這種繪畫手法，可以改變景深，並特寫出人物的主要動態，
如果沒有善用這種手法，會使你的作品看起來顯得較平坦而不夠生動。

1 先拉一個簡單的盒形，你可以藉由透視點開始起筆，畫出一個由高角度俯視的角色（透視畫法請參考第81頁）。

4 這個角色正掉落至另一個空間，也許是為了躲避飛天龍的攻擊，在此，你可以看見簡化區塊的分析畫法如何套用在旋轉扭動中的身軀。

2 再將肢體分解成幾個簡化區塊，開始進行描繪，我們可以看到頭太大身太小的雛形出現。

3 加繪曲線和肌肉的細節。如果你覺得頭畫得太大，那就試著將它修正縮小，別害怕犯錯，要嚐試從錯誤中學習。

5 描繪出所有細節後，還可以加上一些短促的放射狀線條，強調出颼颼聲的風速。

操之在你 (單元練習)

■ 掃描或複印影片的片段作為底稿，幫助你更有信心去臨摹肢體動態。剛開始學習描繪時，下筆不要太重，可以先多試幾道線稿，再從中找出最準確的一條精繪。

■ 如果看起來不太正確，先別急著使用橡皮擦，繼續在其上揣摩正確線條，這是比較好的練習法。

■ 信賴你的本能。有時一幅圖不必刻意使用透視畫法，也能看起來很準確。

畫面中的斜躺者是採用近大遠小的透視畫法，你可以仔細觀察一下他的上半身是如何自然扭曲，分別錯落在前後景的木桶，則顯示出場景的景深。

"虛無之旅"，Martin McKenna

角度

俯視角度

注意角色的姿勢和構圖如何影響畫面的衝擊。從高角度俯視可以強調出蜥蜴怪獸的巨大，彷彿直逼觀眾的目光般，與近景相對應的，則是利用極端遠景運鏡，讓遠方較低姿態的男主角，有足夠空間作出由下欲往上跳躍反擊的動態。隨後男主角以相當優美弧線的飛天旋踢，擊倒大怪獸。

廣角

廣角運鏡可以建立各個不同角色的關係配置，呈現出正在發生的事件。畫面中，男主角居於主要建築物的中間位置，在其身後的景物則逐漸脫焦模糊，突顯他所處環境的危險。在男主角身後的是他的同伴，當前方的猛獸逼近時，他呼叫同伴們趕快轉身逃離。畫面中的建築物係依循基準動線排列而成的，遠方有個正在越過天橋逃走的壞人，極小的形體可以表示出塔高的規模之大。

仰視角度

至此，觀象的閱讀角度已被拉到遠景，畫面中強調出男主角正向上揮拳，力搏眼前的敵人。男主角與敵方的基準動線，剛好也是兩個對立方向的弧線，以配合整體畫面的緊張感。

平視角度

擁抱在一起的男女主角之基準動線，表現出他們即將由船上甲板往前被沖進漩渦處。構圖中，他們向後傾斜的身軀，正努力抵抗船身繼續向前推進，然而不斷朝他們身後飛去的混亂物件，卻顯示出船身一直往前，就快要沒入漩渦處。人物後方的漩渦，與前景形成一個極端的角度，同時也隱喻著主角正無助地要被拉扯進去的關鍵位置。

空中戰役

空中戰役這段場景，是從「夢幻神偷」動畫影片中節錄出來的。這幕男女英雄人物集體群起對抗爬蟲軍隊，最後又與失散多年母親聚首的片段，是用來做為故事壯觀結局的代表畫面。

這段經典畫面，詮釋出各種不同型態的肢體動作，所有的人物及敵獸皆懸浮在空中，以極端遠景的多視點同時進行打鬥，這對繪畫者來說，是一個很大的挑戰。繪者是分別單獨將人物角色畫在紙張上，再掃描進電腦，然後利用PHOTOSHOP影像處理軟體，進行構圖安排（影像處理請參見第112-113頁）。

母親
畫面中這位母親正伸手朝向男主角，她的姿態相當優雅、溫柔、不帶侵略性的。她看起來像是要以類似瑜珈的姿態僭越，並從至高處拿走會飛的魔法書。

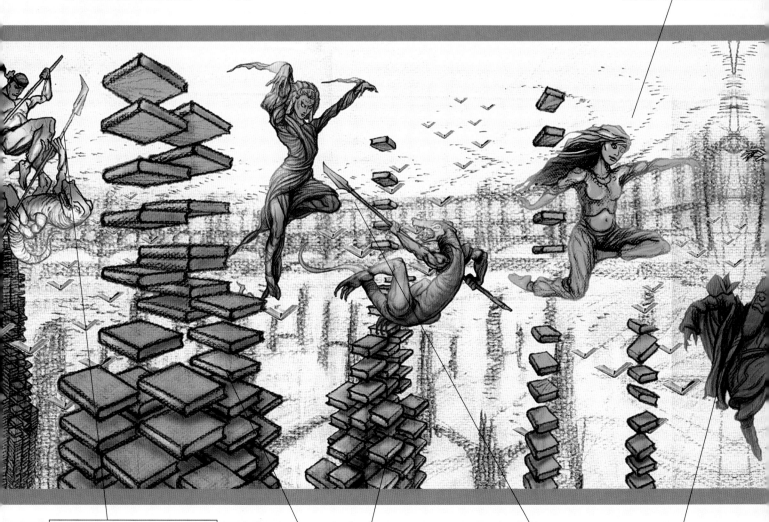

戰士
戰士正和一隻爬蟲敵軍戰鬥中。仰角顯示他位居敵人之上，是屬於勝利者的位置。他的頭部向前微傾，意味著眼前的激戰焦點狀態。戰敗的爬蟲動物，正漸漸後仰向下墜落。

書塔
漂浮的書塔，顯示出這些書是以水平線的形式交叉。而觀眾會很自然地以上下游移目光的方式從塔頂看至塔底，這意味著整件藝術作品當中所有的繪畫元素都被清楚地定位，書塔的位置與周圍人物彼此互相產生關連，而書塔這個場景的存在，同時也增加了整個作品的合理性。

女英雄
女主角正衝向一隻爬蟲動物。她看起來相當莊嚴、優雅，她擺出的姿勢是協調且強悍的。她的服裝很自然地呈現優美的流線，並且與她身體的動態線條極為搭配。在這場戰役中，爬蟲動物顯得相當絕望，並且節節向後敗退。

壞人
這個反派角色是一個邪惡的魔術家，已經被飛行中的魔法書解除了部份武裝。他所表現出來的行為，顯示出他的無助與無能。

英雄

英雄正要與他的母親接觸。他的姿勢是宏偉、寧靜的，如同一位勝利者。他那擴張的手臂和極對稱的姿勢意味著他充滿自信，而且對動態姿勢掌控自如。

皺縮的老英雄

一個皺縮的老英雄面對兩隻爬蟲動物，他的對稱姿勢與那兩隻爬蟲動物形成三方對峙的拉鋸。他們的行為意味著彼此都不願意出手攻擊，儘管擺出多麼挑釁且自信十足的姿態。

男飛天衝浪者

用極端近大遠小透視畫法描繪男衝浪者，以致於他一眼就能被瞧見。與之相對立的，是以反方向被制服的爬蟲動物，畫面就凍結在這個緊張的對峙氣氛中。

女飛天衝浪者

用極端遠景的方式描繪女衝浪者，和她完全對立的爬蟲動物與她顛倒位置且嚴重扭曲，牠的長矛是在這場相互交纏戰鬥中，唯一還沒變形的元件，這個畫面意味著雙方衝突過後所生的撕裂點，亦強調彼此在重擊對方後，會瞬個反彈移開。

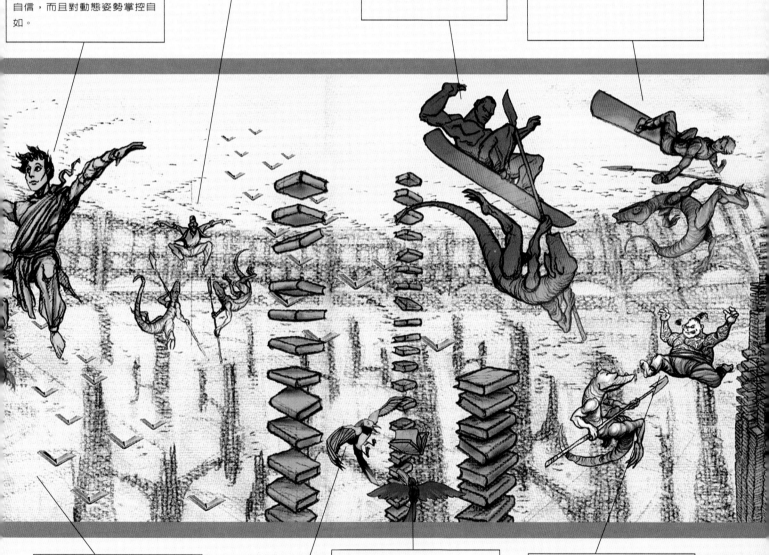

背景

背景只是一個粗糙的素描，以避免干擾到複雜的人物安排。它是利用重覆的手法，以連續成夠寬的背景　。背景設計，最好是與人物主景分開進行處理。

友善的巨嘴鳥

友善的巨嘴鳥，正由上方猝然飛下，對付邪惡的鵲鳥。

壞人的密友

壞人的密友是一隻小偷鵲鳥，正被另外一本飛行書攻擊。鵲鳥的姿勢滿是驚慌。

胖英雄

胖英雄正面向前方往爬蟲動物手中拿著的刀鋒飛去，牠看起來是靜止不動在所在位置上。這個胖傢伙在此地閃現的瞬間，倒有點像是喜劇效果的點綴，仔細看這兩個角色的體態，小胖短而粗壯的圓滾身形，反而讓爬蟲敵軍看起來呈現既修長又優雅的 S 身形。

女英雄 臉孔

跟英雄畫法雷同，畢竟人類臉孔的組成元素，大抵上都差不多。頂多是偶爾會出現一些特別的眼睛或獠牙畫法。與男英雄畫法最大的不同，女英雄的個性或特徵，最常透過她們的髮型和裝飾品來表現。

臉部正面

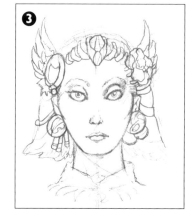

1 先畫十字線，再將臉孔"掛"上。以十字為中心，輕輕用鉛筆打個圓形線稿，這同時也可作為後腦勺的重心依據。注意下顎與十字線的交會點，以及下巴弧線的形成。

2 加畫嘴、鼻子和眼睛。較困難的是整顆眼球都要作細部描繪，包括瞳孔的部份。隨時後退自我檢查一下所畫的瞳孔，兩眼是否對稱。然後再進行眼球四周的眼窩細繪，使眼部的神情看起來更具體寫實。

3 增加由鼻樑拉出去的放射狀輔助線條，可以幫助你深入描繪裝飾品的細節。再回到眼部，增加睫毛和加強眼影的描繪，使她看起來愈來愈立體。剛開始你總會需要許多鉛筆輔助底線，先別急著擦掉它們，因為等一下還會用到。

四分之三側面

1 我們最常以四分之三側面的角度來表現臉部。先描繪出臉部的基本骨架參考線條，表示出五官的位置。記得養成先確定嘴巴的位置，再決定鼻子高度的繪畫習慣。

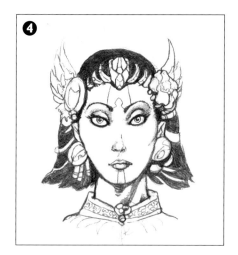

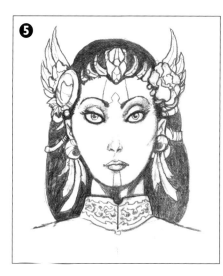

4 先從勾勒裝飾品的外形開始下筆，再逐一連續地描繪出細節的部份。反覆觀察飾品的光影明暗是否描繪正確，並且隨時注意輪廓線的修飾。

5 再加強所有珠寶配件和下頷外形的描繪。此時可以逐一擦拭輔助線，留下明確的輪廓線。如果對整體造形仍然不滿意，不妨換個不同的髮型試試看。我另外作了耳飾部份的修改，配合較長髮型使用羽毛耳飾，並且改變了衣領的造型。

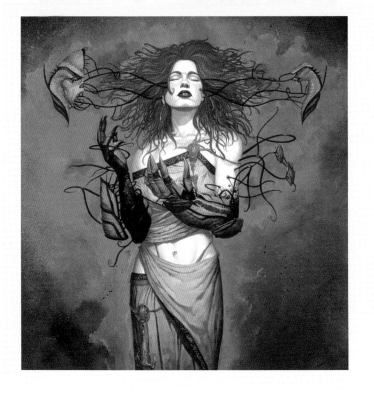

■想像一個你所欲描繪的女主角個性特質,並進行繪畫實驗。儘你所能去畫,反覆嚐試,以追求更接近原始構想的完成品。

■千萬不要因為畫得不夠像而氣餒。你眼前所見的成品,其實已是我第三次的試驗。試著從這裡所示的所有繪畫程序,讓自己在各種不同繪畫實驗中增加自信,並且更了解自我。

左圖範例中的女主角流露著高雅的氣質,但黑色的卷鬚及螺旋物則暗示她個性中隱晦的一面。
"脫去假面具",R.K. Post

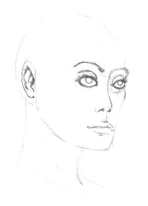

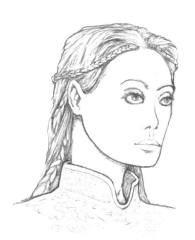

2 先加強眼睛部位的描繪。再依序勾勒鼻子、嘴巴和眼睛等五官的細節。

4 加深先前髮型區塊裡的細節部份,另外增加辮子的描繪。此時可以擦去多餘的輔助線條,並加亮頭頂的光線。反覆細繪的處理,直至色調及明暗更臻明確。至此,女英雄的特性應該已經被明顯塑造出來,最後,再加強修飾髮際的明暗、有力的輪廓線,以及衣領部份的描繪。

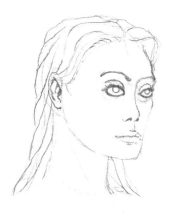

3 以區塊畫法先概分頭髮的明暗部位,有助於你進一步描繪髮型及頭髮的細節。並繼續精煉眼睛和眉毛部位的描繪。

種族

歐洲人
鼻子又長又直,而且下顎寬大有稜角。

印第安人
這種臉型通常有著極挺的鼻子、顯著的眉毛和緊逼鼻子的翹嘴唇。

非洲人
非洲人的唇型豐厚完整,鼻子較平坦,前額向後斜掃。

日本人
臉形較寬,上下眼皮都比較大,鼻型直長。

女英雄 肢體

與描繪男性肢體最明顯的不同,是女性的腰部較窄,臀部較寬,因而使得女性的腹部看起來比男性還長一些。在肢體肌肉的描繪上,女性肢體需要利用更多的曲線及較輕盈的筆觸來表現其柔美的特質。

比例

最佳比例的女身

跟成年男性差不多,最佳成年女性的肢體比例,也是約為七或八頭身。

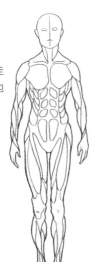
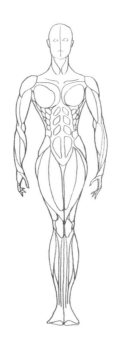

戰士公主的身形比例

奇幻文學的女性人物描繪,也適用跟男性角色一樣的誇張手法。可以把他們畫得比正常人高眺,而且和身高比起來,頭型會明顯較小。人物造形的角色特質會比較鮮明,以日本女性動漫人物造形為例,她們便是擁有極細的腰及誇大的眼睛。

肢體構造

1 從背部觀察女性肢體的粗略結構,先拉出由頸部到穿過底部臀線的中心脊椎線,上半身可以採用倒三角形為造形基礎,再從腰部勾勒出臀圍,由臀部兩側向下延伸至膝蓋處,形成彎曲而流暢的線條。

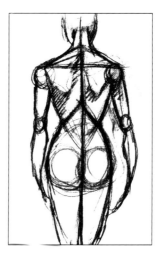

2 構成臀部最好的方法,是在與上半身倒三角形交疊的正三角形內,畫出兩個對稱的圓形,這兩個圓形除了輔助描繪出臀形,還可以幫助你勾勒出腿部的線條。

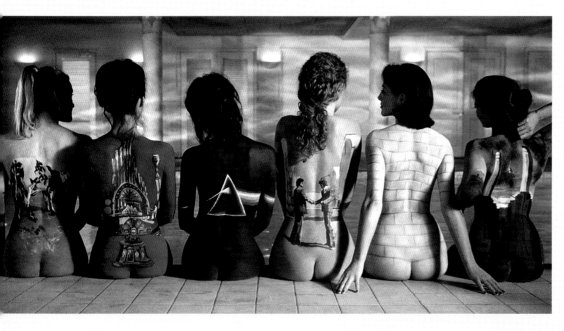

操之在你 (單元練習)

■ 參考平客佛洛依德樂團的音樂,並嘗試描繪有相同姿勢卻有不同個性特質的人物造形。

■ 學習觀察背形的肌肉如何因為姿勢的改變而產生變化,並進一步探討對角色特質的影響。

在左圖範例中,是為滾石集團的平客佛洛依德所作之唱片封面。你可以看見六位同樣露出後背的美女,因為姿勢的不同而使背後圖案的形態有所不同。

"背面目錄",*Storm Thorgerson, Finlay Cowan & Tony May*

上圖範例中的人物坐姿相當平穩且優美。她的左手臂適時地作為扭曲身形的重要支撐，注意她身後的羽毛陰影，裡頭正暗示著女主角的個性特質。

"瑪格笛兒"，R.K. Post

扭身和近大遠小透視畫法

絲線構成

左圖範例中的人物造形，係以絲線纏繞成形。架構的方式是以垂直加水平的箍線梱綁而成。

區塊構成

另外一種表現扭曲身形的方式，是以簡化區塊的方式，架構出人物姿態。注意大腿部位的拱形彎線，是決定於臀線的延伸。這個繪法較難學習。

螺旋線構成

先找出人物的重心線，再以流線的筆觸沿著中心線纏繞出身形。整個人物的基本形，係採用螺旋方式勾勒發展出來，這種速寫描繪技法，可以幫助我們快速找出正確的背部及身體輪廓線。

肢體平衡

1 先以鉛筆素描拉出一條人物身形的中心線。要塑造出人物的肢體動線，可以從臀部線條上強調出腰部的平衡支撐點，藉以向上勾勒身形及向下延伸出腿部的弧線，表現整個體態的韻味。

2 右圖所示，臀部明顯高過一般正常人的臀高。這種安排會影響整體身形予人的印象，看上去，好像全身重量都靠其修長而有力的腿部支撐著。

3 右圖中的範例，是完全平衡對稱的人物身形。它是先從臀線的部位描繪起，再向外擴及四肢勾勒。

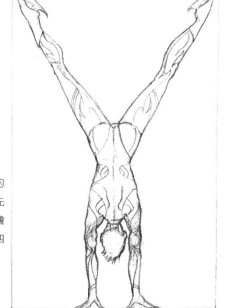

女英雄 服裝及髮型

從實際外表和裝束配件，我們可以看出人物角色的個性。下列所示之繆斯女神的描繪，足以顯示人物角色將如何藉由細微的裝飾品和髮型來表現其個性特質。

繆斯女神

1 繆斯女神總能為藝術家、詩人及冒險家帶來創作的靈感。像是唯美派畫家弗雷德里克·雷頓（Frederic Leighton）和新藝術畫派的古斯塔夫·克林姆（Gustav Klimt）都受其影響甚深。左圖便是以拉斐爾前派（Pre-Raphaelite）或新藝術（Nouveau）畫風所描繪出來之繆斯女神的年輕少女模樣。

2 藉由她自然流洩的髮型，以及花草編織而成的桂冠，顯示她是森林女神的化身。

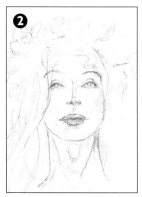

3 此處所繪的人物造形，為傳統基督教或哥德式的天使象徵，她的髮飾較為莊嚴，而且服裝也是長衣長袖的保守嚴謹，強調出她居高臨下的崇高地位。

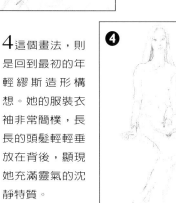

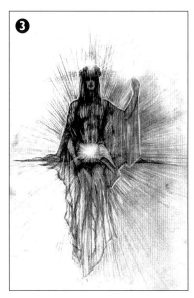

4 這個畫法，則是回到最初的年輕繆斯造形構想。她的服裝衣袖非常簡樸，長長的頭髮輕輕垂放在背後，顯現她充滿靈氣的沈靜特質。

5 右圖是根據前張畫法局部修改而來的，我們可以看到已被調整過姿勢的右手，頭髮的波浪也比較大，角色的性格已然有所改變。更明顯的改變是她的服裝，從本來的小圓領變成現在露肩禮服。

衣料

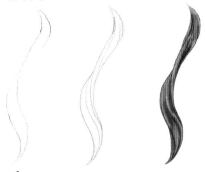

1 畫出兩條彼此纏繞糾結的線條，再描繪出局部的細節，並加上陰影在線條糾結的部位。以突顯衣料的紋理或摺痕效果。

2 嚐試用不同的方式表現衣料及髮型的繪法，上圖係以交迭的鋸齒紋產生衣料的紋路形狀。

頭髮

辮子是奇幻文學人物頭髮設計的一種必要元素。高傲自尊的公主們，寧願放棄城堡也不能沒有辮子。髮辮的基本畫法，是先將兩條平行線交叉，再逐一加上辮結的細部描繪，在髮結交叉處的地方，要加深陰影。

髮型

下列的髮型範例，顯示出如何藉由髮型誇張的描繪，改變人物角色的殊異性格。

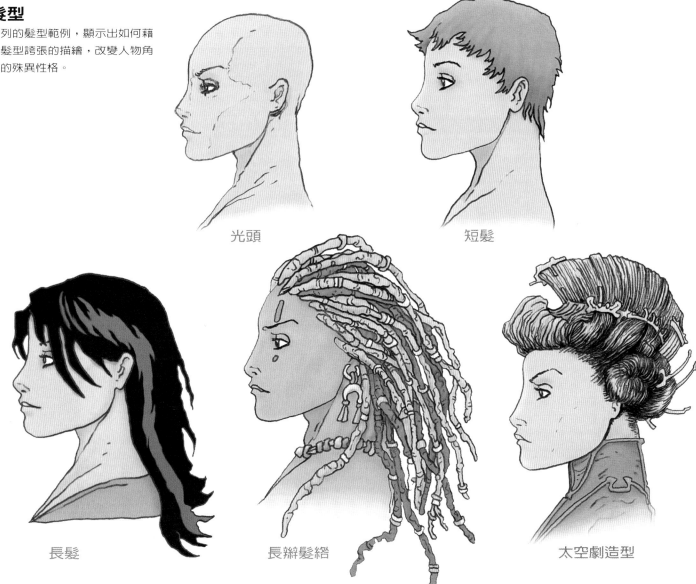

光頭

短髮

長髮

長辮髮綹

太空劇造型

"消化不良"，R.K. Post

操之在你 (單元練習)

■ 當你真知道她們是誰的時候，自然會比較容易設計出角色的特質。從神話故事中任選一個女性角色，並且儘可能的先行了解該名角色的個性。不妨先以亞瑟王傳說中的摩根拉裴仙子為例作人物造形。

■ 建立角色清單，記錄你的女主角穿不同衣服及梳不同髮型時的特徵，並比較之間的細微差異。你可以從中探討什麼樣的角色特質適用什麼樣的服飾造形。

左圖這個拜物教的人物角色，透過她的服裝配件，可以看出她的角色特質。不對稱的頭飾，能呈現令人意想不到的聯想。

女英雄 裝飾品

設計高度精細的裝飾和珠寶，起先總是比較困難，你可以先試試看從基本形的描繪開始，再逐步往上加附裝飾元素進去，最後再精繪出每個細節即可。

珠寶首飾

1 沿著中心線先描繪出頭部的基本形，這些鉛筆線稿是作為之後具體成形的重要參考依據。

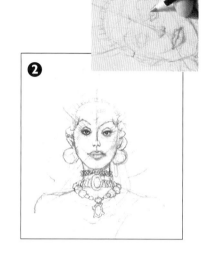

2 再畫上眼皮、嘴巴和鼻子的造形（這部份的參考線稍後再擦掉）。用鉛筆反覆實驗，抓出最適合的五官組合。建議此時先忽略服裝的部位，重點精繪裝飾品，不要害怕多作嚐試。

3 畫出更多珠寶首飾的細節部份。這個階段的描繪仍然在架構畫面的基本雛形，我在此處讓部份飾品垂掛在肩上，構成較為特殊的裝飾圖紋。此時還未決定所有細節的描繪，一切還在以鉛筆作大量嚐試階段。

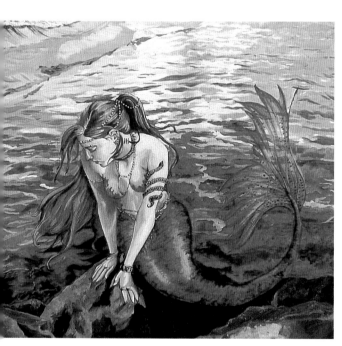

4 加強髮際及臉形的輪廓線。開始將更多珠寶飾品填滿主角臉部及頸部的四周，此時的輔助線可以協助確立明暗。

5 進一步精工描繪細節的部份，留意每一條必要的線，並擦去多餘無用的線條。每件珠寶飾品都要逐一細繪處理，增加個別的明暗及細節。反覆這個細繪的動作，詳細再三確認一下，整張畫面是否都有被你顧及到。

這幅以藍色為基調的繪畫，主角人物身上及頭上的飾品，以不同的色系被突顯出來。

"藍色的美人魚"，Tania Henderson

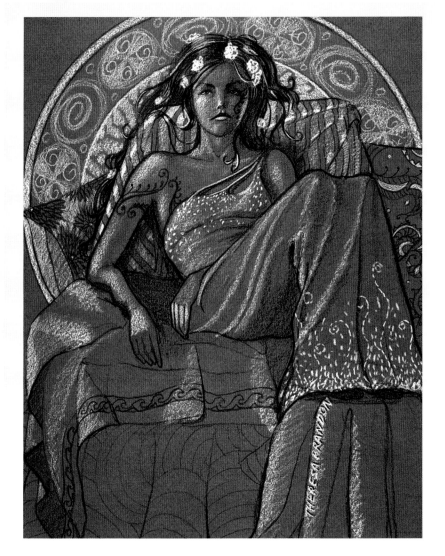

操之在你 (單元練習)

■從參閱世界各民族的珠寶及裝飾圖片中找尋靈感。就像奇幻藝術中有許多事物，其實也是從我們日常生活中的元件誇大成形的。

■參考一則自己喜歡的圖片，並將其轉換成三個完全不同的奇幻人物想像造形。從中觀察飾品設計會如何影響人物的特質。

左圖這張拉菲爾前派的壓克力畫作，很細膩地描繪出身上的服裝、手臂上的紋身，以及頭上的花冠等飾品細節。

"新生"，*Theresa Brandon*

其他裝飾品

紋身

右圖中的女主角，除了她的精細珠寶配件之外，臉上的紋身亦是重要裝飾。她優雅的髮型，更強調出她的帝王之姿。

6 加強珠寶落在頸間部位的陰影，每顆珠飾底下都應該有一條較厚重的清晰線條，藉以突顯其實際重量感。

7 最後完稿前，記得使用較粗的線條勾勒整體輪廓及重要配件的部位。再用好一點的橡皮擦拭去嘴角、鼻子及飾品周圍的參考線，讓影像具體呈現。

花

一個人物的個性，是可以藉由單一裝飾來強化的。上圖這位東方女性便是以頭上的大黃花裝飾來突顯特質。

女英雄 原型

每種文化都有其特殊且多變的神話人物，可以作為繪畫的重要靈感。從北歐精靈到印第安破壞女神凱莉，傳統的神話故事提供給我們許多女主角人物的造形印象，足以被廣泛地運用在奇幻文學人物繪畫中。

大地女神

1 來自瑞典的歌手伊達 (Ida)，在她的專輯設計中，創造出如右圖所示之角色模型。畫面中人物如同大地女神般穩健的四肢，呈現出角色的強勁及其所帶來的巨大神祕影響力。這張範例是參考伊達所擺出來的默想姿勢照片，粗略描繪而成。

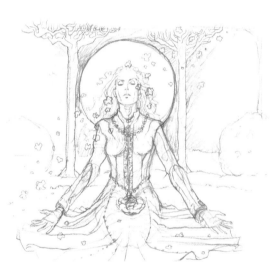

2 圖中所展現的姿勢，應該是由東方瑜珈術演變而來的盤腿坐姿。仔細思考人物身後的兩棵樹及大月亮所引發的新藝術繪畫風格。

3 這個圖例是先利用燈箱描摹出人物的外形，再另行增加服裝飾品的細節描繪。整張畫面傳達出簡單、優雅的公主人物造形。背景是使用Painter影像處理軟體（參見第114-15頁）輔助完成的。

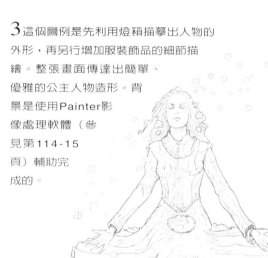

操之在你 (單元練習)

■ 透過書籍、網路或博物館，參考遠古時期的神話故事。例如在歐洲神話中，你會發現仙女、巫婆和女妖精。從埃及、羅馬和希臘神話中，你可以發現女海妖、女祭司、女神和命運之神。在美國神話中，則有大地之母及肥泛精靈的縱跡。依據這些人物參考，發展出由你獨創的角色造形。

■ 回想你所知道的神話人物角色，並揣測他們的外形及個性。擇其一作為你設計奇幻人物的參考依據。

左圖這位優雅的女主角，是位遭到懲罰的精靈。從她堅毅的下頜及充滿疑問的眼神中，可以看出她的內在特質。
"布萊特菲爾之氣息"，Anne Sudworth

上圖中的公主有控制沙漠中沙流起落的力量，可以任意製造出沙塵暴。她的服裝就如同被她激起連漪的沙丘般，也是充滿流轉的渦漩。
"柔芭哈公主"，*Finlay Cowan*

精靈

精靈通常都具有柔軟的特質。她們全身上下散發出一種輕如空氣般的靈氣，包括她們的衣服也是。精靈的身形比較嬌小而優雅，像個芭蕾舞者般。

女妖精

妓女
這個惡靈魅惑的造形，是個會在睡夢中突擊男人並與之性交的妓女。上圖為她正在獸穴中放鬆的模樣，藉由躺在床上的姿勢，突顯出她豐滿的臀部及纏繞的尾翼，暗示她好色的意圖。

亞馬遜女王

身為女王總該有帝王般的架勢，如同下圖所示張開雙臂的對稱姿勢。從她華麗的服飾中，可以看出她崇高的身份地位。

戰士公主

戰士公主的骨架通常會比較大，而且穿著也比較強悍。相較於精靈造形，戰士公主看起來倒挺像個惡棍似的。

阿拉伯公主

右圖中的人物，看起來很幹練而且充滿自信，從她的神情中可以看出她的智慧。她就是天方夜譚中那位擅長說故事的女人雪赫拉莎德。

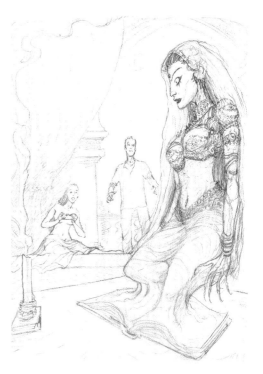

女鬼
上圖的女鬼正從一本遠古手稿裡升起，這是來自東方鬼怪神話中，能夠慫恿人心的幽靈人物造形。通常，她們看起來很性感，而她們向下傾斜的長形眉眼以及彎曲的長指甲，充份顯示出她們的邪惡意念。

女英雄 動態姿勢

多觀察雕刻作品，是學習奇幻人物繪畫的另一個好方法。雕刻品不會任意晃動，而且通常都能傳達出完美的形態，他們往往是透過神話的靈感而來，並且多以裸體形式表現，不像真實的人形那樣複雜。

雕塑幾乎涵蓋了奇幻人物繪畫中所需的基本技術。不管是表現翻騰扭身中的人物，還是需要以透視法表現的巨大身形，他們都能準確地詮釋出分明的光影及清楚的肌理。

舞者

1 這些舞者的繪畫深受印度寺廟裡的雕刻品影響。極端扭曲的身形、手部及頭部的姿勢，強調出舞者鮮明的特質及動態。繪畫第一個步驟，是先拉出人物造形的基本線。

2 加繪服裝的部份，此處，你可以看見原始素描如何影響人物的形態，並決定衣物穿著的方式。背景採用雜色的紙張，形成一種古老的感覺。

3 舞蹈姿態相同，不過，這次是描繪人物的正面。要創造一個耐看的人物造形，必須學會從任何角度都能下筆描繪。

操之在你 (單元練習)

■ 雕刻品能訓練我們從各種角度去描繪相同的姿勢。選擇一個雕刻品，並且試著從三個不同的角度畫它。

■ 接著專注於不同角度之下的細節描繪。雕刻品最大的好處，就是它永遠可以維持固定不動的姿勢，讓你可以仔細觀察極難描繪的肢體細節。

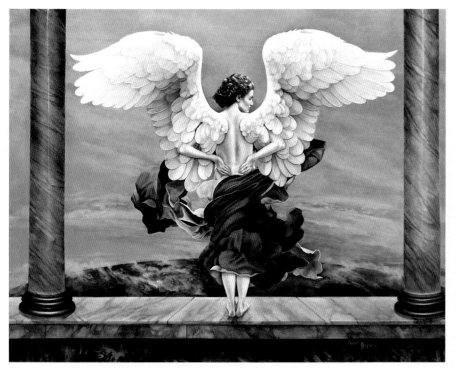

畫面中天使強壯且平衡的站姿，與兩側對稱的柱子互相呼應。雙手插腰，增加了人物姿態及畫面的安定力量，與其對立的，則為人物身上流動如洶湧瀑布的衣料皺摺及肩上柔和的翅膀。
"站在門上的守護者"，Carol Heyer

4 這張的舞者在動作上有些微改變,她的頭比較直,而且動作顯得更為平衡。在此對服飾的描述也多一些,藉以強調出她正在律動中的肢體。注意右腿的描繪是顯示舞蹈姿勢的力道都在她的掌控中,而並非描述奔跑大動作。

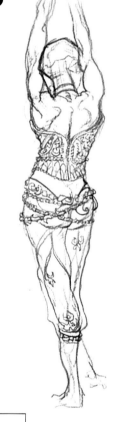

5 此處的描繪,左邊臀部比右邊高,顯示站立的重心已移往左腿。

6 舞者的身體正些微扭轉遠離我們,因此,我們可以看見人物更多的背部。

雕刻

奔跑中的女人
我們可以從簡單描述日常生活觸及的雕刻品中,學習如何描繪肢體動態。從畫面中可以非常清楚地看到女子服裝上的摺層,以及在身後飛揚的圍巾,表示這座雕像是在形容奔跑中的女人。

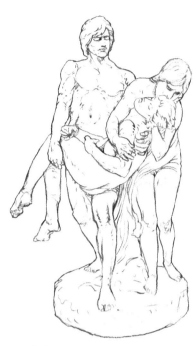

痛苦之行
這座雕像,是描述正扶著受傷兒子的父母,極為驚慌擔憂的痛苦表情。

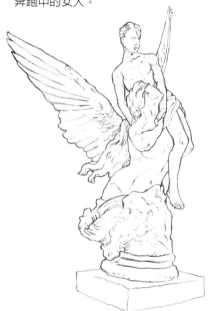

飛天女神
這是史詩中的神話現場,描述飛天女神與年輕男子之間的關係,巧奪天工的羽翼,表現出極為生動的姿勢。

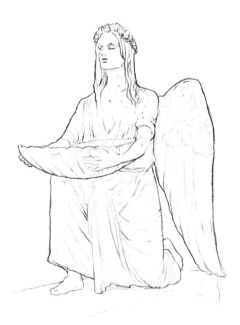

天使
這是典型的天使形象,柔美的裝飾與形態光影,顯現出天使的溫和個性。

女英雄 **動作**

描繪動態中的女性人物，跟描繪其他動態人物的原理原則是一樣的。通常，女性角色的動作線條會比一般的男性角色更為優美，雖然這並非繪畫的定則。眾所周知，即便她的肢體是被包裹在盔甲底下，我們還是能夠看出裡頭蘊含著豐富的身形曲線。

戰鬥姿

1 先拉出透視參考線，並畫上動態的基準線，藉以表示出整體律動的姿勢，如上圖所繪，像一根強硬弓形的脊椎。

2 構成一個有力量的人物，顯示四肢的位置及軀幹的形狀。

3 增加身體的描繪，此範例是以螺旋形線條勾勒全身。

4 精繪人物的細節，注意背部的拱形是如何被強調。也要留意如何利用三點透視法描繪頭型，並加強人物中的身形與手勢之細節描繪。右手臂是採近大遠小透視法描繪。

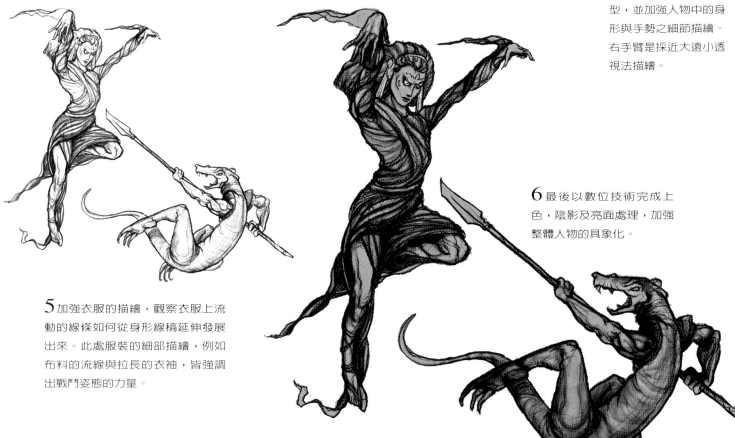

5 加強衣服的描繪，觀察衣服上流動的線條如何從身形線稿延伸發展出來。此處服裝的細部描繪，例如布料的流線與拉長的衣袖，皆強調出戰鬥姿態的力量。

6 最後以數位技術完成上色，陰影及亮面處理，加強整體人物的具象化。

操之在你 (單元練習)

■ 奇幻文學故事中的女性主角，並非皆是落入俗套的舞者或公主等柔弱角色。你可以從世界神話或傳說中，找找看其他強而有力的女性角色人物。

■ 根據你所閱讀的奇幻文學故事，選擇一位女性人物作為主角，並嚐試製作腳本設計。

■ 觀察女性芭蕾舞者、溜冰者及運動員等人物，如何表現肢體動作，並嚐試將她們的動態，融入你所設計的腳本中。

左圖中火紅頭髮的戰鬥天使，她堅定的姿態，表現出她在周圍群集的大漩渦中，仍然深具信心及勇氣。她是任由閃電擺佈，還是她控制它呢？
"閃電天使"，R.K. Post

劇情片段

3 我們很自然地被帶領到下一幕，此時的視點已換成是在女鬼的前方。這個角度讓女鬼邪惡的表情可以看得更清楚。並且強調出她與受害人相差甚遠的身形。

1 這幕中表現出一個自古書中升起的女鬼，她正朝向震驚倒地的人物飛去，此處的背景細節並未被強調出來，以利我們將視覺重心放在人物的表情上。

2 這一幕，我們看到女鬼大舉跳躍開來，朝倒在地面上的人蹼過去，臥倒在地毫無抵抗能力的人，雖然企圖舉起手臂抵擋，但他還是只能往後節節敗退。

4 最後一幕，當女鬼咬斷受害人的頭部時，鏡頭又轉回原始的觀點，這是為了避免讓觀眾看到太殘忍的畫面。

藏書室中的女神

這幅插畫，是由設計師Storm Thorgerson及我一起合作而成的。原本是作為「繆斯女神的教育」之書封面，後來被作為"齊伯林飛艇之交響樂"音樂的專輯封面。後來又再次被"夢幻神偷"動畫片拿去引用。

1 最初構想，是試著要表現出圖書館的巨大，並竭盡所能地將書冊排成最大化的擺放實驗，這幅畫是使用三點透視畫法（詳見第82-83頁）。

繆斯女神的教育

繆斯女神在她尚未被廣為人知的青少年時期，曾途經地中海南岸，她向遠方望去，看見一座被花環般雲霧圍繞的遠山，於是非常好奇地朝遠山走去，由於遠山比目測還要遙遠許多，所以她花了數天徒步才完成這趟旅程。當她走到山腳下，才發現那根本不是一座山，而是一座書城。她蹲下身來，拾起腳邊的第一本書，開始閱讀了起來。

當她看完第一本書後，整齊而溫和地將它放在身後，再拾起下一本書來讀。當她讀完每本書，都會將它們成堆地置於身後。她閱讀的時候，一定是全神貫注，就這樣過了好幾個世紀，時間在這個地方似乎變得沒有意義。在她一本接著一本閱讀之後，一座漂亮的書宮在她周圍被建立了起來。書宮裡有很棒的圓頂天花板，支撐用的城牆和裝飾用的拱門逐漸被她閱讀的成果架構成形，整座書宮的建立完全源自於她大量貪看書冊而來。

2 此實驗中的女神像個浮遊物，看起來似乎並不適合，所以另外進行各類女性角色的實驗，最後採用堅毅而且深具平衡感的女性造形。

這幅插畫便是要描述出繆斯女神接受教育的成果。當她看到最後一本書的最終頁：所有知識的出發點，就是知識的起源。整張空白頁，只看得見中心位置有一個起點，從這個起點跳入另一條線，再從這條線變成第一個文字的第一個字母，然後成為段落，成為人類思想表達的記錄，就此沒完沒了地延續下去。在插畫表現的實際影像中，繆斯所在的位置正代表了那個起點，全景以放射狀的方式排列所有的書籍。這同時也隱喻出女神背脊的頂端，亦是靈魂進駐的所在。

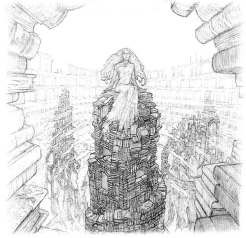

3 這裡的強悍女神造形，是參考居爾特和羅馬神話中的經典作品"白色的女神"之影像（她有許多諸如阿斯德爾特神及依西斯神的化身）。背景採用單點透視畫法，增加其對稱的視覺效果。

4當影像被作為唱片封面時,它被重新設計為方正格式,且擴大了拱門的造形。整個背景以乾淨的鉛筆重新繪製,前景的書塔則再加高些。

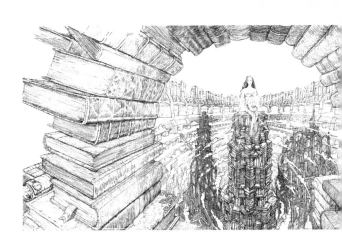

5人像另外以單獨的畫布描繪,這樣才能保存背景的所有細節部份。這幅作品最後是使用數位攝影的方式製作而成,並且由潤飾的藝術家傑森瑞迪完成後發表。

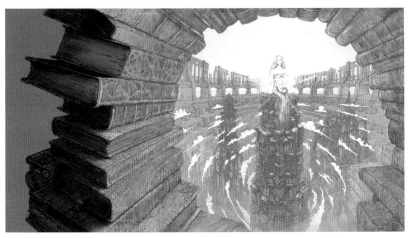

6傑森瑞迪不僅是專攻電腦潤飾的設計師,同時也是一位寫實主義油畫家,這份最終完稿,主色調為綠色的數位影像,整體色彩充滿了透明感。

7後來,我發現這份創作有三個缺失。第一,它的大小比例並不適合套用在ＣＤ封面上,但如果是將它應用在海報廣告看板上,看起來會很棒,應該就不會有人介意了。第二,它的原始用色總讓人看起來有種蒼涼荒漠的感覺。第三,我始終還是對人物的造形不滿意,也許單獨看人物的時候還好,一旦融入背景後,就顯得不夠出色。所以,當我們有機會使用電腦動畫作後製時,我便重新調整了前後景的色調並另外創造了一個全新的人物造形。

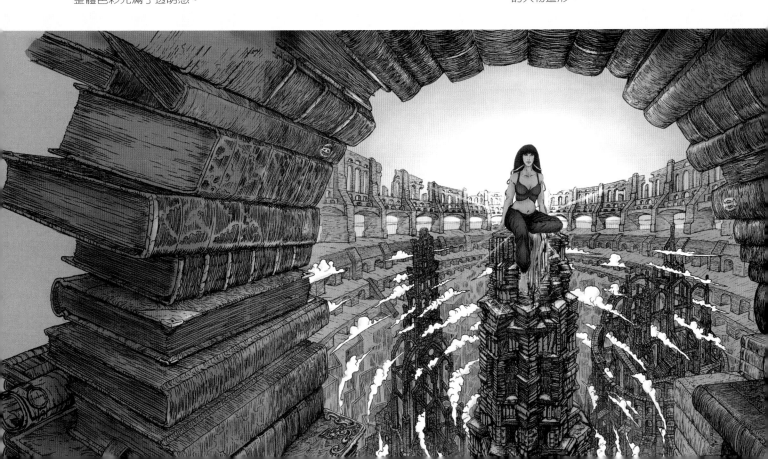

男巫臉孔

在電視及電影的塑造下，你可能會猜想巫師應該是個臉上長瘤、聲音像莎士比亞的老人；多虧了數位技術的發展，這些老人家可以回到戰場上打鬥，作出和其他年輕演員一樣的高難度動作，而且他們的演技更添了幾許成熟練達。

歲月的痕跡

德魯伊教團員

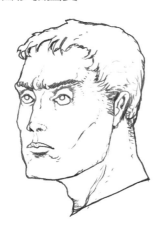

1 這系列的圖畫顯示該如何模擬老化效果。上圖之年輕男子的臉頰及下顎線條有稜有角，而且眉毛部位濃黑。

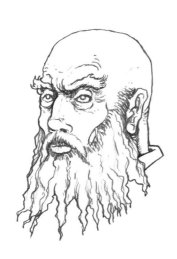

2 接著，我們看看將圖 1 人物畫成老妝的樣子。很明顯地，他的頭髮漸漸向後禿，倒像是全往前長在鬍鬚上似的。隨著年歲的增長，他的眉毛愈變愈長，而且耳朵及鼻子也愈變愈大。

絕地武士

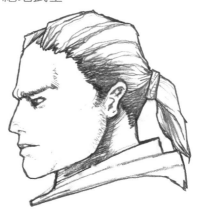

1 這是典型的絕地武士長相，皮膚光滑、乾淨的下巴，臉部表情相當剛毅。

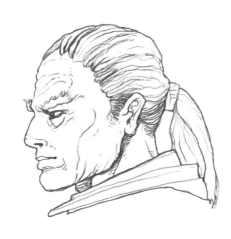

2 當絕地武士變老之後，他的眉毛會變濃，而且鼻子和耳朵會比較大。歲月的痕跡完全刻劃在他眼睛周圍的魚尾紋及眼袋上。人步入中年後，臉上的肉會亂長，因此，可以利用較多的線條，表現出橫肉肌理及皺紋質感，尤其是顴骨的部位。一旦加強鼻部周圍的皺紋，角色要顯得不悲慘都很難了。

3 你也可以試試看，直接用塊頭巾將他遮蓋起來，會更添幾許神祕的靈氣。

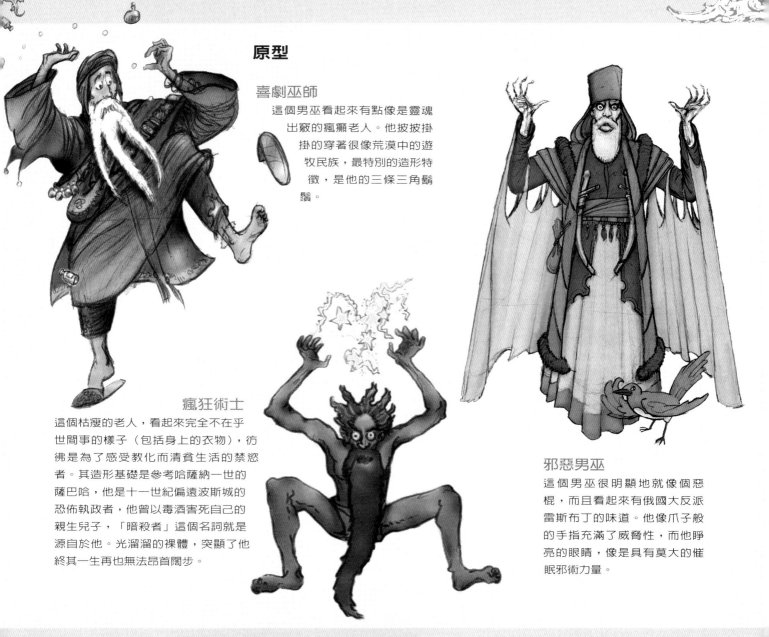

原型

喜劇巫師

這個男巫看起來有點像是靈魂出竅的瘋癲老人。他披披掛掛的穿著很像荒漠中的遊牧民族，最特別的造形特徵，是他的三條三角鬍鬚。

瘋狂術士

這個枯瘦的老人，看起來完全不在乎世間事的樣子（包括身上的衣物），彷彿是為了感受教化而清貧生活的禁慾者。其造形基礎是參考哈薩納一世的薩巴哈，他是十一世紀偏遠波斯城的恐怖執政者，他曾以毒酒害死自己的親生兒子，「暗殺者」這個名詞就是源自於他。光溜溜的裸體，突顯了他終其一生再也無法昂首闊步。

邪惡男巫

這個男巫很明顯地就像個惡棍，而且看起來有俄國大反派雷斯布丁的味道。他像爪子般的手指充滿了威脅性，而他睜亮的眼睛，像是具有莫大的催眠邪術力量。

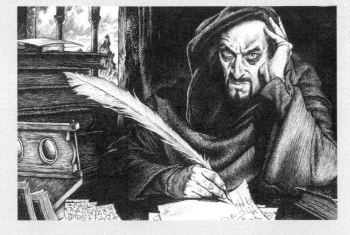

左圖：這個電玩遊戲中的角色造形搶眼突出，從他跨張的角頭首飾及奢華的斗蓬中，便可一窺究竟。
"瘟疫女巫"，Martin McKenna

上圖：強烈的注視意味著深沈的思考。畫面中男巫的眼視使他看起來相當聰明，但他究竟是好人還是壞蛋呢？
"施魔者"，Martin McKenna

操之在你 *(練習單元)*

■ 從你在第20頁到31頁，對英雄人物造形的諸練習中，挑選一個角色，套用「歲月痕跡」的刻劃法在他臉上，改造出另一個男巫角色，像亞瑟王傳說中的男巫梅林或圓桌騎士墨德爾德。

■ 接著，參考北美印弟安的藥師、非洲的巫醫及遠東的先知聖人等故事中，找尋更多不同的男巫造形靈感。同上，把這些故事中的英雄角色轉換成各式各樣的男巫角色，並比較一下之間的差異。

男巫 鬍鬚

在奇幻藝術的世界裡，幾乎所有的巫師、僧侶、賢者、先知或占卜者都蓄鬍，只要是40歲左右的男性（有時候也有女性）角色都會出現這種造形…

…鬍鬚是權力、智慧、洞察力、同時也是奸詐狡猾、容易成為奇幻故事中領導角色的象徵。好人的鬍子必須要看起來具有說服力，有兩個方法可以讓你製作的鬍子，使角色看起來像個善類：一是增加它的量，讓它看來很有份量，二是賦予個性，鬍子是反映社會禮儀的一部份，可以用來象徵權力。

在此單元中，我們將要作個有趣的實驗，就是在同一張臉上加上不同的鬍子，還有猜猜巫師應該會蓄哪一種鬍子，你會相當驚訝，原來鬍子可以帶來那麼大的轉變。

3 接下來，加強下顎及嘴巴部位的線條，即使最後完稿時這些線條將會看不見。另外，別忘了畫上獷野的眉毛。

1 以明確的基準中心線，先勾勒出臉部的基本結構。

4 再從下巴端，拉出粗略的鬍鬚造形線。可以利用一些輔助線來強化它的結構，鬍鬚必須往上畫至耳緣處。

2 逐漸增加相關必要特徵。

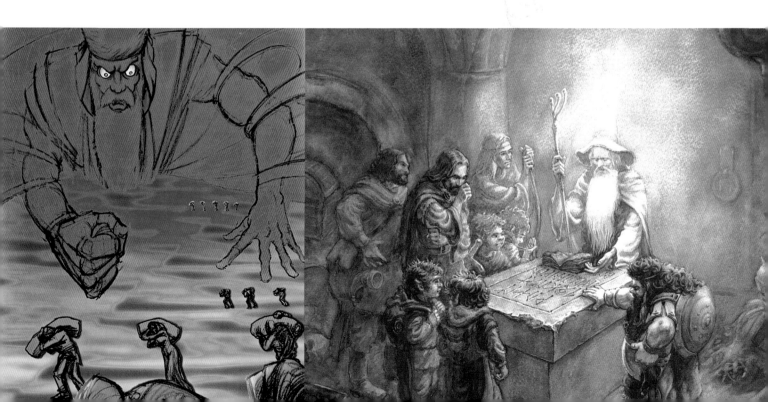

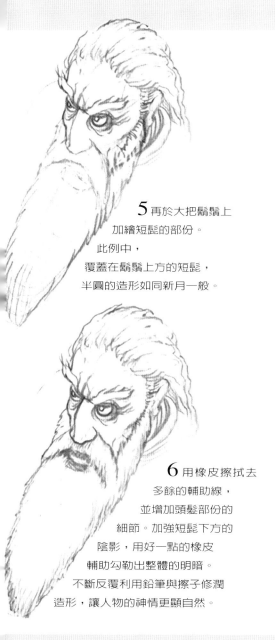

5 再於大把鬍鬚上
加繪短髭的部份。
此例中，
覆蓋在鬍鬚上方的短髭，
半圓的造形如同新月一般。

6 用橡皮擦拭去
多餘的輔助線，
並增加頭髮部份的
細節。加強短髭下方的
陰影，用好一點的橡皮
輔助勾勒出整體的明暗。
不斷反覆利用鉛筆與擦子修潤
造形，讓人物的神情更顯自然。

鬍鬚的學問

挑戰者
鬍鬚通常都帶有強壯、嚴肅
的象徵意義，最常被用來
描繪科學家、探險家和
道行高深男巫的外形特
徵。

德魯伊教團員
藉由鬍鬚的描繪，我們
比較容易想像出知名的德
魯伊教團員及其他異教
牧師的外形為何。

回教君主蘇丹
這種風格的鬍鬚，裝飾
意味大於其他，通常被用來描
繪回教君王的長相，隱喻他
們閒閒沒事，盡是把時間花
在虛榮的外表上，像奢靡
浮誇的維齊爾（伊斯蘭教
國家元老高官）一樣。

驚悚者
受歡迎的遠古時期驚悚小
說人物之一來自德魯伊教
教團。此例中的人物造形，
是早期德魯伊教的謀反團員象
徵，這種造形也常被用在描繪瘋
狂修道士、靈魂出竅的顛狂聖人，以
及走火入魔的回教苦修僧人。它的裝
飾性較微弱，突顯角色性格的成分多
一些。

操之在你(單元練習)

■ 鬍鬚往往不會是畫面構成的重心，但卻
經常是能瞬間被看到的視覺焦點。試著
從鬍鬚（或其他臉部特徵）開始下筆，
進行整張畫面的構成。

■ 繪畫人物角色之前，不妨先思考一下各
種不同鬍鬚造形的風格及其象徵意義；
他看起來是善類還是惡痞？他想對讀者
說的又是什麼？

左至右圖：有三種不同的巫師，各具不同的鬍鬚造形，一個是直短型（無論什麼姿
勢，都不改其一貫的直短）；一個是長而柔軟；一個則是德魯伊教式的三角鬍鬚。
"占星家"，Finlay Cowan；"偉人崩逝"，Alexander Petkov；"維齊爾，Finlay
Cowan

男巫 裝束

最典型的男巫原型應該算是甘道夫了。他們的造形是從居爾特族的德魯伊教團員和徘徊的修道士衍生而成的。這類男巫通常是身穿寬鬆長袍，披著斗蓬，戴著尖長形的魔法帽，當然還包括所有奇幻文學故事裡都會出現的權杖法器配飾。當大法師口中唸唸有辭的咒語一出，滾燙的毒藥配方四溢，不可思議的奇幻想像也就此瘋狂地展開。

頭骨權杖

這是以小動物的頭蓋骨和牙齒打造的權杖，相傳配合咒語的使用，能有起死回生的神力或為巫師帶來無邊的法力。至於人類頭蓋骨的造形則略嫌笨重，通常是與食人魔之類的大魔獸並用。

權杖

沒有權杖，就無法造就男巫、先知及神祕主義者等奇幻角色。權杖的基本形就是長枴杖，外表質感枯乾而且不平滑。它是用來作為抵擋路邊強盜及教訓逞勇好鬥青少年的武器。在此，我選用禾加裝飾的木製枴杖材質，來描繪男巫甘道夫手中的權杖，藉以強調出他的法力及土相性格。

水晶權杖

從龍穴中偷來的水晶，附加在權杖上，據說能提供巫師更加詭計多端的魔力，例如飛天或隱身術。

符號權杖

最常見的權杖造形，便是利用強而有力的圖騰象徵符號。這類符號多半是屬於特定族群的特定精神象徵，也用來考驗對魔族領袖的忠貞度與崇仰力。符號權杖通常都具有支使效忠族群的力量，施展法術的同時，往往伴隨著雷雨交加、青蛙慘死等等驚怖畫面。

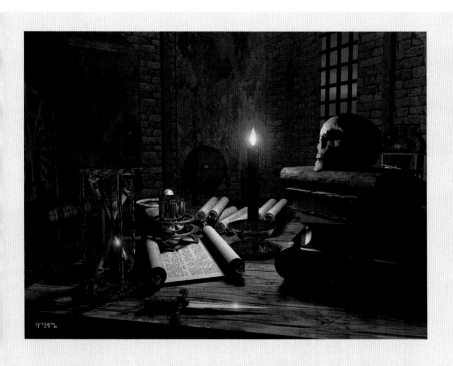

左圖中的畫面為男巫師研究室裡所珍藏的祕笈與法器，係利用數位影像的方式製作完稿。
"男巫的密室"，Bob Hobbs

操之在你 (單元練習)

■ 涉獵大量跟符號學及象徵學有關的書籍，並從中找尋適用在男巫身上的符號造形。

■ 描繪各種男巫可能攜帶的權杖法器，並且嚐試套用各類不同的符號象徵於其上。

配件

特調藥劑，常用來作為起死回生或治癒普通感冒之用。

符咒，以遠古語言編寫，很難被解讀。

鑰匙，用來開啟各種不同的箱子、儲物櫃及密室。

法蒂瑪之手，用來轉移邪惡之眼的能量。

藥草和香料，這是巫師在自然療法中最常使用的媒材。

歐西里斯之眼（古埃及的地獄主神之一），或稱為邪惡之眼，為施放壞運氣之用。

粉末煙灰袋，製造令人眼花瞭亂的特效之用。

標誌，用來作為巫師所屬魔界或教派的識別之用。

戒指，藉以強調出穿戴者的法力及職權，甚至可以拿來當作印章之用。

象徵物

蛇戒指

這個自食尾巴的蛇形，象徵了大自然生生不息的周期，戒指本身的造形則隱喻是為通往天堂的陽光大道。

咒語書

身為一位巫師，怎麼可以沒有咒語書呢？大部份的咒語書都有其各自的法力，它可能是會說、會飛，甚至是會打開地獄之門的魔法書，不過，當它不施展法力的時候，看起來就像是個再普通不過的笨重之物。

符咒

符咒通常是靠口述傳授或文字記載下來的。這是一篇名為 "abreq ad habra" 的咒辭，意即 "毀滅之聲"，也是 "咒語" 這個文字的起源。現代巫術中的咒語也常用來作為賜福之用，通常它的文字是以倒三角形的形式被記錄下來的。

河米斯權杖

這是眾所周知的墨丘利神（眾神的信使）手持的權杖。它是和平的象徵，具有保護與治病的法力。

法蒂瑪之手

四根手指代表慷慨、款待、力量，以及眾神的仁慈。

五角星盤

五角星盤常是用來制服或誘陷邪惡力的法器。

註記戒指

最早的時候，戒指象徵一種永垂不朽的盟約，更遠古時期的戒指，常是加註許多訣辭咒語或黃道十二宮的圖騰符號。

男巫 法術

男巫擅長利用權杖法器或持咒等方式來施展法術。他們經常會借助呼風喚雨、天雷地火、山崩地裂等大自然的神祕力量，來趨使各式各樣的野獸或惡魔，滾回牠們的原生處。男巫發威神力的同時，常常都是伴隨著相當繁密的持咒手勢。

閃電

1 剛開始描繪閃電時，可以先勾勒幾個彼此交疊的線條，像你在描繪衣料或頭髮那樣。

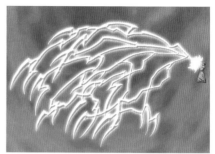

2 複寫線條，製作出閃電效果的線框，讓每筆閃電造形及方向都各自不同。

3 在此例中，開始運用一些簡易的數位效果輔助設計。加強閃電邊緣的暈光效果，讓閃電與背景之間，形成非常強烈的對比。你也可以利用手繪的方式製作出閃電的效果。

翻騰煙幕

1 先畫出基準中心線及煙霧流動路徑的外形輔助線。

2 再增繪各種不同大小且交疊重覆的圓圈圈，加強煙幕起點處的線條。

3 最後加粗煙霧的外形線，並讓圓圈重疊的地方合理化。這裡的圖示，是借重數位工具來加強煙霧表面的質感，特別是在雲霧層疊間的陰影及亮點，藉以描繪出更生動的翻騰中之煙幕。

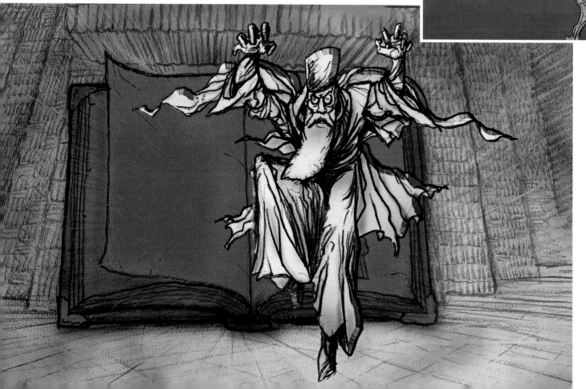

這個邪惡男巫似乎正要從書頁中跳躍出來，像爪一樣的手指，明顯表現出他能施展可怕魔法的功力。"代罪羔羊"，*Finlay Cowan*

操之在你(單元練習)

■先利用黑白素描的方式,創造出一系列的雲和閃電效果。以灰階處理大範圍的區域,再用橡皮擦輔助勾勒出亮面區。

■接下來使用彩色繪畫,上明暗的方式和鉛筆素描的方式雷同。

■再利用電腦軟體輔助設計,並比較三者之間的差異。

在這幅地殼大變動的畫面中,很精細地描繪出雲跟火的效果。
"重生",Christophe Vacher

旋轉煤幕

1 煙霧和雲一樣具有高度可塑性,都能用任何形式弄擰或扭轉。先畫出簡單的螺旋形,再逐次加上雲霧。

2 接著,以另外一種圖案描繪,再增加一組煙圈,並將兩組煙圈交疊在一起。

3 最後,完成一幅乾淨的畫面,明確描繪出各雲霧煙圈的細節,同樣的,你也可以應用簡單的色彩或數位工具來加強畫面的品質。

手勢

魔鬼觸角

如圖示,五指緊扣,食指和小姆指伸起,這個手勢叫做魔鬼觸角。它可能是埃及女神伊西斯額上的觸角或新月象徵,是用來對抗邪魔的一種保護符號。

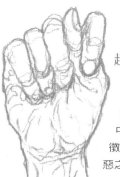

趨魔之眼

五指緊扣,大姆指位於食指和中指之間,這是典型的伊特魯裡亞(意大利中西部古國)之墓的象徵。它可以用來作為對抗邪惡之眼的保護符號。

好運氣

這是迦南人的常用手勢,迦南人是埃及第二世紀諸多異教教派的其中一支。這個手勢經常是和象徵公義的紋身符號同時被運用在描繪上。

野獸 龍

在古地圖上，常可以發現哪裡標示著"有龍出沒…"，這就表示那個地方還未開發，被某種不知名生物蟠踞著。隨著時間行進，龍的印象出現在許多文化和傳奇故事當中，成為奇幻文學的基本主要象徵。

牠往往被賦予動物原形表相，常以大蛇、鱷魚、巨蜥、海怪等造形姿態現身。在西方的故事裡，龍通常代表了邪惡，是貪婪及自私象徵，牠經常躲藏在地底深處，顧守財產寶藏，有時則是負責監視被擄的公主。但是在東方神話裡，龍象徵智慧，牠常是棲息在水中，嘴裡有時含著一顆珠子，也就是權力的來源，而且據說只要拿走那顆珠子，龍就會被馴服。

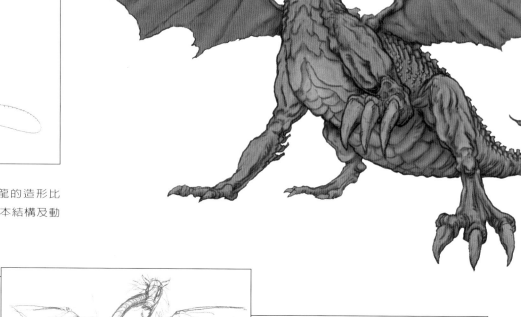

1 先勾勒粗略的線稿，以決定龍的造形比例。此處範例，著重在背脊的基本結構及動態，靈感來自於恐龍的骨骼。

2 試著用3D立體效果描繪出基本形，可以借助透視線輔助設計。（詳見第80-83頁）

3 接著，重要工作開始，根據你所研究的龍造形，描繪出一幅全新的創作。此例中，頸部的形態及頭部的姿勢，使肢體動作充滿緊張感，藉由不斷地勾勒嘗試，你一定能精準描繪出任何想要表現的動態身形。

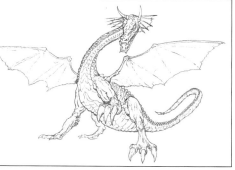

4 再描摹另一隻龍，描繪細節並保持畫面的乾淨。（你也可以直接在原稿上揣摩，可是恐怕會需要花費更多時間去擦拭多餘線稿）。嘗試增加鱗片的龍外形。此處範例中龍的鱗片畫法，靈感來自於鱷魚皮，脊椎的描繪也是來自鱷魚骨。

鱗片的畫法

鱗片、骨頭和皮膚的質感，通常都需要一連串逐次逐層建立出描繪的成效。複雜形的最簡單完成法，就是利用各種不同造形，進行連續重覆的動作，產生所想要的紋路肌理。

5 最後是著色的動作。此例是使用 PHOTOSHOP影像處理軟體來上色，至於鱗片的上色方法，則請另行參考其它應用媒介（詳見第60頁）。

1 先以單線，重覆描繪一組連續的固定形。

3 持續這樣累加層次的動作，直到所需圖案的產生。

2 再往上加第二層，這次則使用不同的造形構成。

4 此例中的描繪，是先以重覆形的方式勾勒出主要脊椎骨，接著再逐步上下累加完成較大面積的腰窩鱗片區域，進而細繪出膚表的質感。

5 當應用在描繪3D立體的野獸生物時，可以參考身形曲線的計算值。以準確的數值計算方式輔助設計，才能更精密地描繪出身體的形狀。

上圖是流暢且充滿生命力的素描作品，作品完全保有了角色最原始的肌理及動態，右圖是精繪及上色後的完成品，請特別留意龍的左手臂已被修飾成握爪的姿勢。一個流動的和精力充沛的素描進入一幅仍然保有最初者的能源和個性的精煉的畫之內被發展。注意龍的左手臂已經被改變將一個數字納入它的緊握爪。

"巴吉爾"，David Spacil

操之在你（單元練習）

■ 到博物館參考跟骨骼有關的書籍。鱷魚及雷克斯貓（產於英國康沃爾和德文的鬈毛家貓）都是描繪龍形的基本靈感來源，然而長頸鹿及馬的造形，則可以使動物牲畜的造形更添幾許奇異有趣的奇幻效果。

■ 選擇兩種非常不同的動物骨骼，作為動物角色造形的創作基礎，製作兩種完全不同的龍形。

野獸 大魔怪

某些怪獸例如巨獸或海龜獸等，牠們因為體積太過龐大，所以自成一個分類。牠們可能像一棟建築物、一座山，甚至是一座小島、或者一個星球那麼大。日本神怪小說家特別鍾愛這種怪獸，並且曾經創造了一群體積龐大的英雄人物，來阻止怪獸毀滅東京。

創造這種怪獸的過程相當有趣，你得先瞭解怪獸出現的環境，才能因應環境製造出怪獸在那個環境底下特有的威脅（有些時候，環境本身就是怪獸），創作者必須仔細安排怪獸周圍的一景一物，才能襯托出怪獸的巨大。首先，前景必須很小而且精緻，然後就是加長景深，增強怪獸的巨大感。

巨獸是所有怪獸的原型，最早出現在聖經故事中，一般被認為是從大象聯想而來的，通常被描寫成是有著金屬光澤的表皮和自衛用的尖角。而海龜獸則是大型的海中生物，外形像海龜，經常出現在許多小說故事當中，例如辛巴達歷險記：基本的故事架構通常是：一群水手登陸到一座小島上，但是其實這座小島是大海龜的背部，接下來的危機，可想而知。

鱗片上色法

這種有系統的著色技法，能用來為任何型態的物體上色。你可以使用電腦數位輔助工具或手繪專用的顏料、色鉛筆或粉蠟筆來完成這項工作，但避免使用混色效果不好的羽毛沾水筆。

巨獸

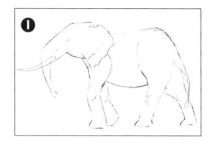

1 描繪巨獸，一開始先粗略速寫大象，你可以利用描繪照片的方式來勾勒外形。

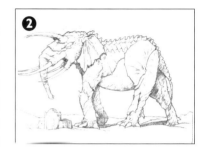

2 有系統增加外觀的修飾細節。耳朵的描繪靈感來自蝙蝠，鱗片部份來自蛇及鱷魚，後腿部位上方所覆蓋的盔甲造形靈感則取自蝸牛貝殼。細繪出盔甲下方的陰影，以突顯出它的立體感。

3 最後是著色完稿。上色原理與鱗片上色法（如下圖所示）雷同，不論你選用的是彩繪、鉛筆素描或電腦輔助設計，皆適用。

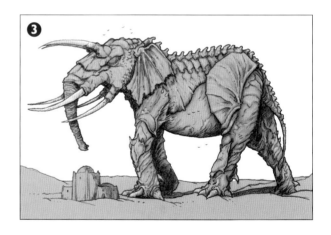

1 先畫上線稿，每個鱗片用一條線，然後著上單一顏色（此例為淺褐色），儘可能讓色彩保持調和的一致性。

2 在每一條單線的下方，清楚描繪出個別的陰影。沒錯，每一片鱗片、摺痕，及點的細節都需要個別的明暗處理，並且從一而終地保持色調及技法的一致性。

3 以同樣的方式，在每條線上刷淡出明亮區域，藉以突顯出每條線的立體效果。你必須忍耐略嫌枯燥乏味的艱苦描繪過程，在病理學上，這可是一種極佳的藝術治療法呢！

4 最後是將顏色混合。如果你使用的是粉蠟筆或彩色顏料，可以利用手指頭或加入更多色階的顏料進行混色。倘若是使用色鉛筆，直接往線條上方的明亮區及下方的陰暗面，邊緣自然混色即可。

這是畫面構成的基本訓練，前景的人物非常渺小，為了強調後方野獸的巨大。從牠嘴巴吐出的火舌，誇張如一座瀑布般流瀉下來，因而產生一大片的迷漫煙霧。
"法老王的獵犬"，Anthony S. Waters

3 此處是利用數位影像的處理方式，將鉛筆初稿與色彩之間揉合得更加自然，當然，利用彩色顏料、色鉛筆或粉蠟筆，一樣可以達成相同的效果。

海龜獸

1 先作一些海龜的初步研究。海龜殼及堅硬多骨的頭型，令人咋舌，我想，如果牠變得非常龐然巨大的時候，造形肯定相當具有視覺震撼力。

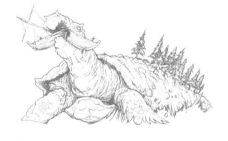

3 參考描繪巨獸的方式，逐步增加海龜獸的細節繪製，善加利用瘦骨嶙峋的頭蓋骨、皮革膚質的脖子、以及堅硬的龜殼造形，完成構圖。並且描繪出海洋、船和風景等背景影像。

4 上色及混色的方式，同樣也請參考巨獸的描繪法。

2 先從鉛筆素描，描繪基礎外形開始，你必須多試幾種角度的姿勢及附加各種不同元素上去，直到你滿意所創的基本形為止。

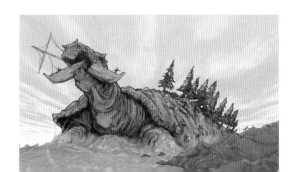

操之在你 *(單元練習)*

■ 參觀動物園或水族館，並且多找一些不同生物造形的參考圖片。

■ 從這些照片中，自行進行配種實驗的改造計劃，描繪出混種獸的各種可能樣子。

■ 再增加背景的描繪，藉以突顯出主要角色的存在。

這張唱片專輯封面的插畫，是結合海洋諸類生物的神祕大海怪造形。這張插畫是參考取自水族館的照片描繪而成；構想一經設計團隊討論後確立，攝影小組就回到水族館去拍攝各種角度的生物姿態，然後再交由設計師完成構圖。最後的這張成品，是利用電腦數位技術輔助完成的。
"料想"，Storm Thorgersen, Finlay Cowan, Sam Brooks, Jason Reddy, & Peter Curzon

野獸 騎馬

騎馬在奇幻文學故事中，常是扮演著英勇騎士的忠誠戰馬，或是死亡惡靈的運送者之角色。騎馬的身形比例是決定牠優劣與否的重要依據，一般而言，良駒的身體（從肩部到尾部）比例應該是三分之二比三分之一。

頭

1 馬頭的基本形狀幾近三角形。牠的鼻子有些微彎曲，頭部則靠厚實的脖子支撐。不過，因為馬的種類繁多，整體造形的變化也是很多。

3 加強描繪眼睛、嘴巴和鼻孔。眼神的部位比較難拿捏，你必須經過多次嘗試，才能找到最適當的態勢。眼部大小及位置的極細微差距變化，便足以讓牠產生不同的表情神韻。

2 頰骨的線條，通常是非常顯著的曲線。牠的耳朵指向前方，藉由局部裁切基本頭形，形成鼻口的線條，如左圖所示。

4 加強明暗的描繪，藉以強調出更多細節。馬的頭部肌肉通常比較緊實，所以可以清楚看見骨頭的結構。

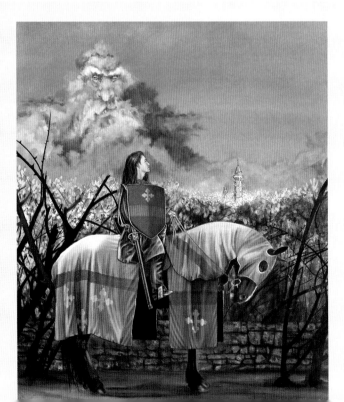

操之在你 (單元練習)

■ 先畫出馬的頭形，以斑紋的型態描繪頭部，取代傳統以明暗形式描繪。

■ 再畫另外一隻，只強調局部亮點的全黑色詮釋之。試著分析兩者不同處理方式之間的差異。

左圖中的馬，身穿簡單大方卻非常令人羨慕的素雅布料。藉由牠弓起的脖子和穩定的姿勢，顯示牠在王子騎士眼中是匹完美的馬，而王子正準備騎著牠進入滿佈荊棘的森林中，尋找他的睡美人。

"馬背上的王子"，Carol Heyer

身體

骨骼

馬的外形很容易被結構出來，你可以先以橢圓形來表示身上的大肋骨，脊椎和尾巴沿著背部形成一條曲線，特別注意肩部和臀部的大小比例，以及腳關節隆起的描繪方式。

肌肉

這一幅圖畫顯示出馬的基本肌肉組織。一旦了解肌理的紋路，會比較容易描繪出正確的細節以及馬的種類特徵。

陰影

沿著肌理的線條，概略描繪出馬身的明暗色調。這個部份並非絕對需要，因為你常常必須在馬的身上，另外加附其它配件，例如馬鞍或盔甲。

馬甲

1 描繪馬甲的方式，跟描繪人身上的盔甲差不多（見第72-73頁）。盔甲沿著馬身的曲線，一片一片增加，以毛毯覆蓋在中腹部上，再加繪馬鞍於毛毯上。馬鞍前後都有握鞍裝飾，在馬膝和腳踝的部位，會另外再加上護膝胃甲。

2 精繪盔甲的細節，並增加一些裝飾用的長釘在額部、脖子、胸、膝及腳關節處。盔甲下可被看見的馬身部位幾乎都是處理成黑色的，可以節省細繪肌理的時間。皮革製的馬鞍上有些裂紋，馬甲上的局部亮面處理，強調出其金屬質感。

野獸 變種馬

描繪動態中的馬，跟描繪動態中的人，程序上大致相同。創造一個生動且極具視覺爆發力的角色，是一件很重要的設計工作，透過精準的畫面構成，可以充份展現出你的繪畫優勢。馬的造形，亦可以用來作為創造出更多其他生物的基礎模板。

飛馳

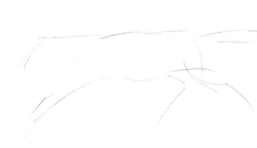

1 你可以藉由鉛筆速寫的方式，粗略描繪出跑馬的動態姿勢。在抓出準確的運動動態及戲劇化效果之前，其實是不需要急著描繪出比例和細節的。

2 再增加身體、頭部及四肢的基本形狀。視需要多作描繪實驗，以找出確定的身形動態。在這個階段還不需要描繪出所有細節，只需要確認膝蓋的位置及身體的比例是否正確即可。

3 描繪出盔甲的細節。我另外沿著頸線，增加了帶有長釘的防護鼻罩，以及尖刺的角，藉以增加動態中的馬之戲劇張力及往前奔去的緊張效果。注意當馬飛馳的時候，馬鞍下的毛毯也會向後飛揚，奔馳中的馬腳亦會不斷揚起風沙塵土。最後再細繪騎上的部份　個小妖魔的長相，正符合野獸具殺傷力的表情模樣。

操之在你（單元練習）

■ 試著創造一些有趣的人獸混種生物。如果一匹馬有兩條尾巴或一個眼睛，看起來會是什麼樣子？如果牠全身長滿刺或毛，又會是什麼長相？亦或者牠的全身都是魚鱗或魚鰭時，又將會變得怎樣？

■ 為每個新創的生物發展一些故事。牠的歷史是什麼？如何出生，甚至是如何死？牠是善類還是邪惡之徒？牠有什麼特別的法術嗎？

左圖顯示的是一個被豹群圍攻的人頭馬身混種獸，畫面的構圖很有力，主角採近大遠小透視畫法描繪扭轉的身形。

"人馬座之役"，*Stan Wisniewski*

混種馬

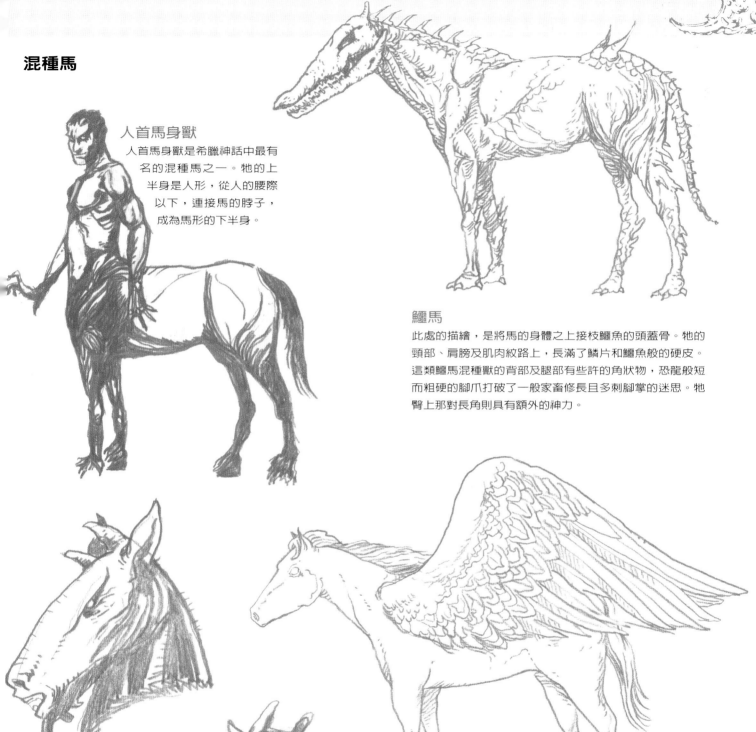

人首馬身獸

人首馬身獸是希臘神話中最有名的混種馬之一。牠的上半身是人形，從人的腰際以下，連接馬的脖子，成為馬形的下半身。

鱷馬

此處的描繪，是將馬的身體之上接枝鱷魚的頭蓋骨。牠的頸部、肩膀及肌肉紋路上，長滿了鱗片和鱷魚般的硬皮。這類鱷馬混種獸的背部及腿部有些許的角狀物，恐龍般短而粗硬的腳爪打破了一般家畜修長且多刺腳掌的迷思。牠臀上那對長角則具有額外的神力。

魔鬼騎馬

這裡的馬頭，採用的是傳統描繪惡魔的畫法。雖然是採用馬的造形作為發想靈感，但在添加了尖形耳朵及長角之後，卻使牠們看起來並不像真正的馬。

飛馬

珀加索斯飛馬最早出現在希臘神話中。牠是長翅膀的種馬，靠女蛇怪梅杜莎（後來被宙斯之子珀爾修斯斬首）脖子濺出的鮮血，吸取養份長成。

一隻半獅半鷲的怪獸在午夜的小夜曲中沈睡,曲音繚繞猶如紐約城的落日般。
這是表達遠古神話的視覺方式之一。
"與半獅半鷲獸相遇",*Theodor Black*

操之在你(單元練習)

■ 國家歷史博物館裡,有許多不會飛的鳥類標本,可以讓你有時間專心描摹。仔細觀察牠們的羽毛,以及各種不同的身體姿勢,有助提昇繪畫實力。

■ 嘗試精細素描牠們的羽毛,並試著上色。混色渲染法,適合用在描繪柔軟的羽毛上,但不適合用在描繪其他較堅硬的肢體細節上。

野獸　其他怪物

除了馬之外,奇幻故事世界裡還有許多其他生物是現實生活中就存在的,但是它們通常在故事裡會被描述得相當真實;就像聰明的貓頭鷹可能會說話,或是更誇張,例如擁有雙頭。貓頭鷹並不是什麼神秘的怪物,但牠在奇幻故事裡卻擁有強烈的象徵意義。

在中世紀時,人們害怕貓頭鷹,因為牠是厄運的凶兆,但是今天牠們卻代表了智慧:比起貓頭鷹,鳥比較難畫,而貓頭鷹的奇特長相讓它可以在故事中擁有個性,大而圓的眼睛和別緻的羽毛,讓人們會想要仔細地端詳牠。賽巴魯斯(cerberus)是一隻凶惡的地獄看門狗,希臘詩人赫希俄德(Hesiod)描寫牠有50個頭,但是在故事中牠通常是以三顆頭的姿態出現,據說可以看見過去、現在和未來。

貓頭鷹

1 貓頭鷹的頭小而扁平,身體較大且為橢圓形。腿部看起來很穩健,身上總是被長長的羽毛覆蓋。注意眼睛上方那兩條強而有力的斜線,是用來傳達皺眉的表情。多嘗試不同角度的描繪,直到你找出最適合的身形比例為止。

2 參考基準中心線來描繪胸部的區域。我讓貓頭鷹的頭部轉向右邊,牠的右翼則推向胸前,此時,牠的右翼看起來是固定在右側而且向上撐起,比左側略高一點。這樣的細節描繪,可以使角色的體態顯得更加生動。

3 中央的基準線,同時也可作為貓頭鷹前胸毛流的導引,大致上看起來羽毛是往前方中央梳過去的。當然, 羽毛的細節還是會受肌理影響,而略有不同。所以還是必須學習多方向的羽毛繪法,僅管並非易事。描繪羽毛時,切記要維持筆觸的輕盈,以確保羽毛柔軟的質感。光影明暗則必須夠敏感細膩。

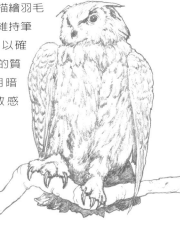

三頭冥府看門犬

1 我以牛頭犬作為描繪三頭冥府看門犬的參考模型。牠腿部大開的姿勢，使牠帶有一種挑釁旁人的意味。想要在身上同時畫下三顆頭是件不容易的事，你可以先在前胸上畫三個圓形輔助線，嘗試使用不同方向，表示分別以不同角度看出去的三頭獸。

2 當你對比例角度都滿意之後，接著進行細部描繪，包括耳朵、眼睛及那張好鬥的嘴。

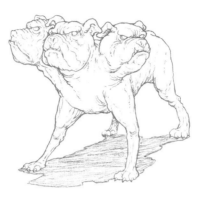

3 加強皮膚和肌肉細節的描繪。你也可以用同樣的方法來描繪人類的肌理膚質。注意脖子部位的明暗細節，以使接下來的身體部位描繪，會更自然些。

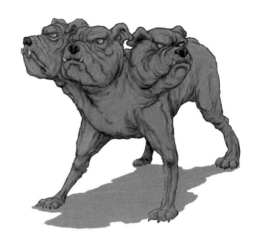

4 最後進行上色階段。請特別留意頭部及身下陰影等各個區域的明暗細節。

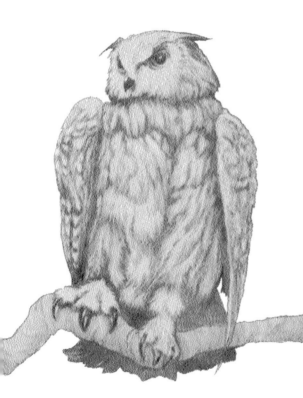

4 最後是上色完稿。羽毛上色的方式，可以參考鱗片上色法（見第60頁），不過要加重顏色的水份及渲染，以免破壞羽毛柔軟的質感。如果在混彩階段有任何不理想的描繪，可以使用較暗的色鉛筆進行修飾補救。

這是以 3 D 電腦動畫軟體Bryce所完成的唱片封面設計。畫面中呈現的創作，是一條類似蛇狀的主體，身上以各種不同複合媒材組合而成，包括石頭、木頭、玻璃和水。其所創造出來的畫面，完全顛覆了一般邏輯思考的想像。
"卡杜莎"，*Nick Stone*

人獸 半獸人和食人妖

半獸人和食人妖通常在團體中都是扮演邪惡領袖的角色,野蠻的地獄眾生,在魔鬼及巫師的指令下組成一隻地獄軍團。牠們象徵著喪失智力與文明行為能力的一個群組。牠們的造形表像,非常適合用來作為惡魔、頑皮醜小鬼和食人魔鬼的描繪基礎。

食人妖

1 在奇幻文學世界中,食人妖長得像大猩猩的樣子,強壯而殘暴。下圖中所示的便是正常人與大猩猩骨骼之間的差異,請注意,他們雖然長得一樣高,但是大猩猩的骨骼在身形比例上,顯得較寬。大猩猩的雙臂長過膝蓋,而且骨盆很龐大。

2 大猩猩的頭部必須畫低一點,在肩線之下,藉以突顯牠永遠都是彎腰駝背的神情。大猩猩的樣子,通常看起來比較不聰明,牠的臀部總是向後彎出背部,腿部非常粗壯,使牠顯得有些行動遲緩。

操之在你 (單元練習)

■ 從動物百科全書或網際網路上,參考各類不同的動物頭蓋骨,例如魚頭蓋骨、恐龍頭蓋骨、爬行類頭蓋骨或鳥類的頭蓋骨。如果你能找到完整的正確尺寸,會更有助於你的描繪,若找不到,也可以利用影印機或電腦輔助描摹,複製基礎外形。

■ 使用相同的影像,發展出更多不同的構圖變化。這將有助於你使用自己的風格,創造人物及其裝束的視覺語言。

左圖範例中,頭部脫焦及身體多層次的視覺效果,表現出畫面中人物強烈的怪誕與神祕感。
"艾倫‧哈姆雷特", David Spacil

半獸人

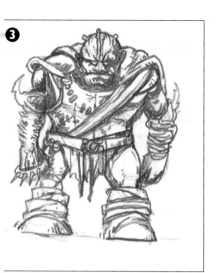

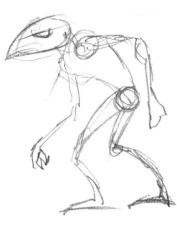

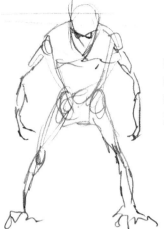

1 半獸人比食人妖看起來，有更多鳥類或爬蟲類動物的影子。牠的臉部及耳朵，就像鳥一樣又長又尖。

3 上圖的可鄙生物，牠的裝束大抵上是以破舊碎布為襯底，全身披掛的盔甲是粗縫的皮革，肩上及膝蓋的護甲看起來像金屬製，骨骼、牙齒及頭蓋骨上有些像瘤一樣的裝飾。手上帶長釘的指環，使牠看起來極具侵略性。整體外觀造形顯得相當粗糙。

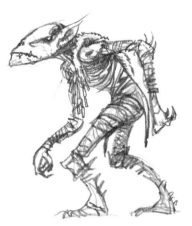

2 牠們的眼睛看起來像是沒有瞳孔，黑眼圈包裹著白眼球，猶如一個無底深淵的窟窿，象徵著牠們缺乏靈魂與同情心。也許，你可以考慮在牠們的眼球上加個極小的黑點，讓牠們看起來稍微像個人。半獸人的裝束和食人妖看起來差不多，一樣破落。

頭蓋骨基礎描繪

如果你手邊有類似頭蓋骨或骨骼的模型作為建構基礎，會比較容易創作出角色的特徵。這裡提供兩幅參考博物館照片描繪而成的圖例，一個是豬的頭蓋骨，一個是原始人的頭蓋骨。先將照片輸出放在燈箱上，再描摹出外觀基本形，接著再細部描繪出具體塑形。

原始人的頭蓋骨

豬的頭蓋骨

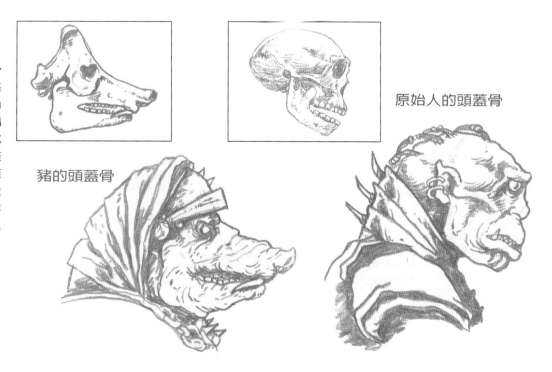

人獸　**混種獸**

創造有趣角色的好方法，便是閱讀跟神話動物有關的書。然後你可以試著利用相片合成或修補的方式萃集動物的外形。當你用非正常形式思考或造物時，或許更能得到令人驚訝的效果。

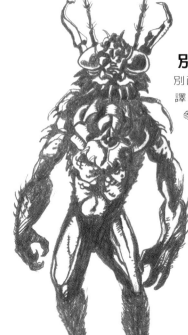

別西卜蠅魔

別西卜這個名字，按照字面翻譯，意謂著是蒼蠅的統治者。我參考了許多蒼蠅的影像，合成出一個奇形怪狀的動物形像，再將其拼貼在人類身上。牠是雙腿看起來相當矮短結實的蒼蠅惡魔。

食人妖

食人妖怪是巴西原住民土帕里人的神話中，最早出現的魔鬼。像蛆一樣的蜥蜴在牠腐敗肉體上鑽來鑽去，產生令人作噁的印象。

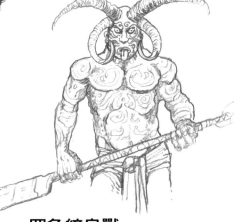

四角紋身獸

在海地的伏都教神話中，四角紋身獸是頭上長角的巨大男人。我發現一張有趣的照片，是長了四隻角的公羊，將其嫁接在人類的頭上形成人獸像，並在牠的臉及身上加進南洋風的紋身，以強調其海地風味。

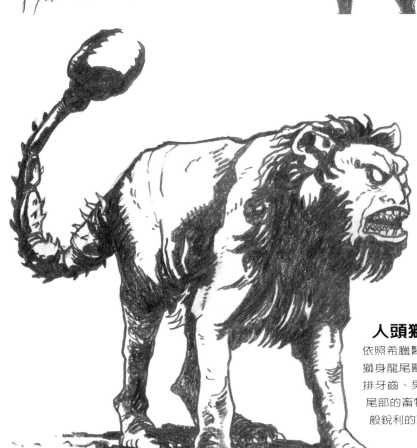

人頭獅身龍尾獸

依照希臘醫師西堤希亞斯的描述，人頭獅身龍尾獸是一種流浪在印度，長有三排牙齒、男人臉孔、獅子身體，和蠍子尾部的畜牲。牠的尾巴可以發射出如箭般銳利的莖刺。

河童

河童是長得像人，頭頂如碗形的日本水怪。假使牠頭頂沒有裝滿水，便會失去魔力，牠們的身體膚表長得像龜殼。

揭路荼

揭路荼是印度守護神毗瑟挈的戰馬。揭路荼是半禿鷹半男人，有著蒼白的臉、紅色的翅膀以及金色的身體。揭路荼的影像能在印度各處被發現，但我自創的版本裡，則是使用替代的禿鷹相片，牠有著特別長且長滿皺摺的脖子。

半人半獸森林魔

半人半獸森林魔是人頭羊角，但上頭殼有殘缺的魔獸。牠們很好色、愛酗酒及跳舞。左圖所示，是長相特別奇形怪狀的半人半獸森林魔。

人身牛頭獸

人身牛頭獸是半男人半公牛，而且居住在克里特島上極大迷宮裡的希臘神。我嘗試用野牛頭替代公牛頭，來描繪人身牛頭獸，而且我比較喜歡牠被改造後的模樣。

魚頭人身獸

原始的魚獸是上半部長得像人，下半部長得像海豚。我嚐試了很多種想法，但一直還未發現牠有趣的地方，所以，我顛倒牠的上下長相，使牠變成右圖的魚頭人身獸。

操之在你(單元練習)

■閱讀描述神話動物的書，並且想像牠們的真實存在，先描摹書中的參考造形圖片，再加上其它身形製作合成。

■不必太嚴肅地精描原稿造形，多方實驗，並尋求更多新發現。

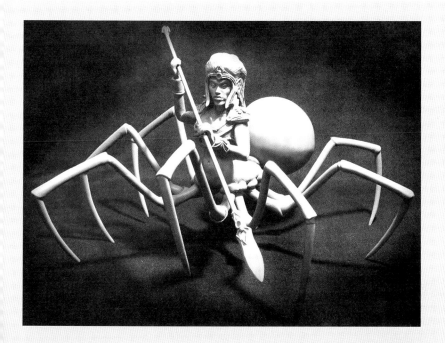

這個完美的黏土模型工藝品，是個很好的混種獸設計，有顯著且令人難忘的造形特徵。
"蜘蛛皇后"，Patrick Keith

操之在你(單元練習)

■ 研讀動物外形裝甲的實例,包括魚和爬蟲動物的鱗片、甲殼類的貝殼、鷹爪和鳥嘴,以及像剛毛、尖刺和卷鬚的細節。

■ 先描繪身體甲殼的基本形,再加上其他動物肢體元素。

這隻放火野獸的盔甲設計手法,相當新穎、有趣,而且具有原創性。
"放火的野獸",Rob Alexander

配件　盔甲

此處有相當多關於武裝及盔甲的材質研究,足以充份提供創作靈感。仿中古世紀的歐洲風格,先設計好各種幻想式的盔甲基本模板,你也可以參考動物界與生俱來的天生武裝,或現代戰鬥裝備的設計特徵。

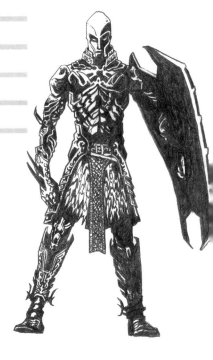

正面

1 先描繪出你所想要的人物姿勢。

2 利用燈箱和描圖紙,以盔甲造形包裝整個人物。我採用甲殼貝類的外形,一片一片地交疊處理,腰部則以蘇格蘭裙包覆。在明暗尚未加上去的此階段,有很多細節部份的描繪會暫時忽略。

3 增加明暗的處理。我特別加強了人物右邊身體的亮面處理,左邊則加暗,表示光線來源是從人物右側打下來。再逐一細繪每片盔甲的邊緣明暗,讓整體光影效果更生動立體。最後,再仔細處理人物手上拿的那片防禦裝備。

側面

 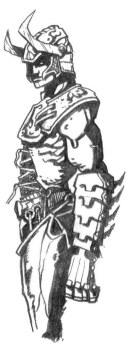

1 先以卡通或電影速寫的方式，描繪人物姿勢基本架構，再利用燈箱及描圖紙，勾勒出適合身形的盔甲流線。

2 開始描繪盔甲，允許強調並且誇大盔甲下的肌理。再加繪扣帶和繩結的部份（參考用鉛筆線稍後再擦拭）。

3 掛上主要支撐用的盔甲，像是肩膀和大腿的部位，以增加重量感。再加強盔甲下緣以及腋下的陰暗部份。另外，在肩上盔甲以及遮蔽雙頰的護罩上，勾勒一些隨機圖案，增加裝飾性。這個階段仍然有許多細節還未修飾完全。

4 再加深陰影的部份，仔細描繪每個線條。這個階段需要比較長時間去經營，請多點耐心。仔細觀察每一寸肌理的明暗，慢慢就能發展出最好的形態。加強鐵手環部份的描繪，包括小刻痕及凹痕，表現出它的力量。

鋼盔

亞歷山大帝

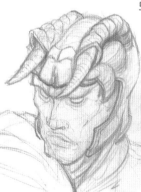

這頂鋼盔看起來像是在美洲豹頭上裝角而形成的。亞歷山大帝係以頭上長有兩角而聞名，部份原因是來自頭盔的造形，另外則是因為他如同來自地獄惡魔般的行為。

清兵衛

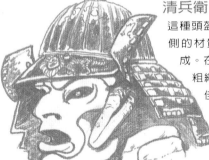

這種頭盔的圓頂部份是金屬製的，兩側的材質則是由金屬與織物混合而成。在下巴與頸間的部位，則是由粗繩織繫而成。它看起來具有極佳的保護功能，不過造形上顯得比伊斯蘭教的頭盔還笨重了許多。

伊斯蘭教徒

鎖子甲是用來保護脖子和頭部的頭盔。它的造形是比較傳統，類似維京人鋼盔的長相。比較特別的是，頭盔表面帶有八字鬍的面具，刻工相當精緻細膩且傳神，讓帶著頭盔的人看起來也是一副思想古怪的樣子。

希臘重裝備步兵

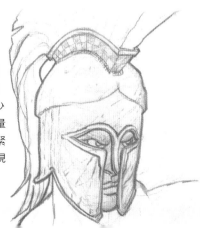

這頂頭盔是亞歷山大帝軍隊在戴的，而且早其它幾種鋼盔好幾個世紀。因此，它看起來是比較少裝飾性的東西，除了頭盔上大量的羽毛之外。它在眼鼻部份的緊緻缺口，使戴上它的士兵們呈現出一鼓肅殺厲氣。

配件 武器

不論是在美洲、亞洲、非洲、大洋洲或澳洲，人類在發明毀滅敵人的精工武器上，總能發揮令人難以置信的想像力。

斧頭

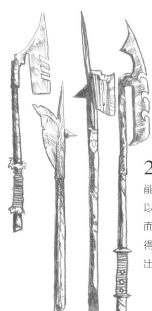

1 你可以精細描繪斧頭的刀刃部份，強調出它的鋒利，這裡的範例是參考蠍子造形繪製而成的。

矛

這個來自瑞士的長矛，矛臂並不是很對稱而且兩側造形各異，刀鋒則有精細的曲線。矛桿是木頭材質作的，而且表面看起來相當粗糙，你可以在矛桿上加繪金屬製的矛鞘，並以較明亮的色彩描繪流蘇線的部份。

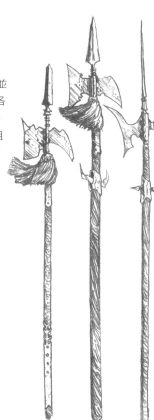

2 木桿上加繪斧鞘，大抵上就能完成斧頭的造形。握柄處可以動物皮膚或金屬梱製或包覆而成。斧鞘部位通常都會描繪得比斧桿及握柄粗大，以顯示出更有力的樣子。

配件

3 這種丟擲用的飛斧，大多使用在非洲，刀鋒的造形千奇百怪。它的造形只靠一片金屬就能搞定，而且不需要任何的刀鞘或多餘的裝飾。

刀劍

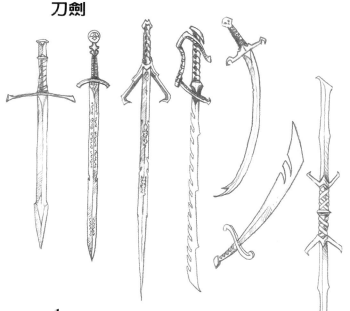

1 刀劍是英雄人物必備的隨身武器，它是對抗邪惡的正義象徵。刀劍在奇幻文學中總是有說也說不完的神祕傳說與驅惡力量。許多刀劍上都會刻名字，例如亞瑟王的神劍。

2 右圖範例中，你可以看見如何描繪不對稱的刀柄。你不必擔心刀柄上的複雜結構或裝飾是否一定得力求均衡造形之美，事實上，在非洲及亞洲就常出現彎刀武器。

鐵鎚

鐵鎚最常出現在人獸身上或如地獄般的黑暗社會中。如果刀劍帶有打擊邪惡的正義象徵，鐵鎚則訴諸了更深層的魔界侵略性。鐵鎚不像刀劍的乾淨俐落而總是讓犧牲者血肉模糊，這點從死狀可以明顯分得出來。上列範例中，有木製鎚頭、有金屬鎚頭及帶釘鎚頭等造形，其中兩隻附有皮帶，你可以參考之，並多作描繪的嘗試。

釘頭槌

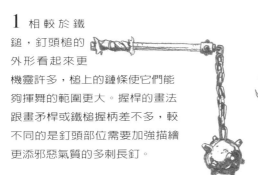

1 相較於鐵鎚，釘頭槌的外形看起來更機靈許多，槌上的鏈條使它們能夠揮舞的範圍更大。握桿的畫法跟畫矛桿或鐵槌握柄差不多，較不同的是釘頭部位需要加強描繪更添邪惡氣質的多刺長釘。

2 鏈條的細部描繪比較困難一些，但是由於它們經常出現在奇幻故事中，所以一定要學會畫它們。你可以先拉出足以表現鏈條流動方向的中心參考線，在中心線的兩側再增加兩條平行輔助線，然後加強明暗，慢慢精繪出鏈條的細節。

黃銅指節

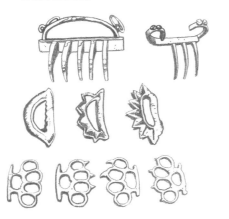

這些黃銅指節的範例都是來自亞洲，而且造形千變萬化。有些明顯看起來像豹爪，有些則是利刃為形。當描繪魔鬼、小妖精及邪惡猛獸時，畫上黃銅指節的裝飾，會讓角色特徵更具有逞勇好鬥的侵略性。

匕首

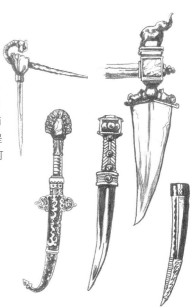

這是來自印度的匕首，在刀臂上已經發展出相當精細的裝飾。其中一隻刀柄帶有豹頭，及另一隻刻有象頭的匕首，都是由黃銅製純手工打造的。

操之在你 *(單元練習)*

■ 回頭去參考有關動物盔甲的研究（見第72頁），嘗試以動物腳爪、鳥嘴及魔爪作為繪畫靈感，創造各種形式的刀鋒。

■ 練習增加明暗及利用橡皮擦在刀鋒邊緣製造出金屬面的最亮區。

左圖中握有怪異武器及盔甲造形的主角，深具優雅美麗卻有強烈威脅性的特質。
"悲哀天神下凡"，R.K. Post

配件 圖騰與面具

圖騰通常是用來作為種族、部落或團體精神象徵，它可能是一種標誌符號，抑或是烙印。面具則通常是用來作為防禦用的裝置，但也常在儀式或慶典時被使用之，一旦戴上面具，他或她都會被重新定義。

圖騰

來自世界各地的豐富靈感資源，各種多變的圖騰設計，大量被用在奇幻文學的角色上。這些圖騰的應用，往往可以突顯出所創角色的趣味虛飾，或是充滿想像力的造形細節。

雕像圖騰

從真實的表情變化到奇異的人獸混形，雕像圖騰讓你有機會嚐試創作各種千變萬幻的繪畫實驗。

動物圖騰

動物圖騰常被雕刻在石頭或木頭上，用來作為一種好運的吉祥物。它們常與其他裝飾符號併用，藉以增加崇拜物神的訴願。

圖騰桿

在美國本土文化中，圖騰桿常被用來作為種族或部落的象徵，並充滿著故事性。它們通常是由各種動物或人類圖案組合而成的。

操之在你 (單元練習)

■ 如果你一時無法找到人類學博物館，可以利用網路搜尋和物種相關的參考資料或古書籍，像國家地理雜誌，就經常會介紹許多有趣的生態，等著你去挖寶。

■ 儘可能嚐試打破慣例的實驗機會，你所創造的英雄人物是像帶有鯨面紋身，還是像戴了一頂巨大假髮呢？不妨多方思考一下。

左圖是使用蜘蛛為造形主題的圖騰，帶有對黑暗訴願的象徵。
"蜘蛛圖像"，Anthony S. Waters

面具可以有許多不同的意義及用途，以右圖為例，它特別強調造形的構成、表情，以及獸化的人物象徵。
"奇異世界 1"，Martina Pilcerova

頭骨圖騰

人獸或食人妖身上的圖騰，通常是收集可怕的頭顱、觸角及骨頭而製成的。若要使你的創意變得有趣，你可以多搜集令人意料之外的設計元件，如下圖所示，你不妨試著描繪縮小的人骨拼圖。

面具

日本劇場面具

日本對製作劇場專用的精緻細膩面具，有多年傳統歷史。以下這些多種造形的面具範例，或許可以提供給你更多製作人像與表情繪畫的靈感。

非洲面具

下列這些多元風格的非洲面具，可以為你帶來創作人像及豐富表情的靈感。你可以試著不要把它們當作面具，而是有血有肉甚至是帶有金屬的生靈。你也可以把它們幻化成機器人或器械、巨大或微小。仔細看看不同的繪畫技法，如何用來描繪皺眉、眼皮及嘴巴，並將這些人物表情套用在適當的故事情節中。

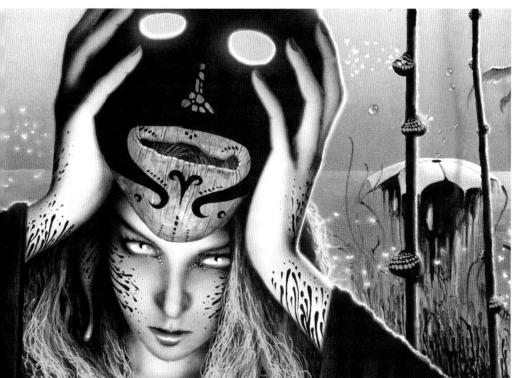

配件 裝飾圖案

有許多奇幻文學藝術家會利用精細圖案來裝飾人物角色的衣物、盔甲,甚至是場景的邊界等等。圖案的設計原則,通常是將一個基本形,進行細胞分化或重複等動作,衍生成新的複雜形,例如從圓形到多角形的圖案發展。下列所示的居爾特及伊斯蘭圖案,便是看似造形簡單,但初始的創作發展過程卻是有點繁複的。

居爾特織紋圖案

1 由一系列平行的點開始,再以對角線連接兩點,上下分別加上拱形弧線。

2 在連續圖案中製造破格,取消上下弧線,如箭頭所示的位置。這個點或可稱作臨界點,因為連續圖案在這裡的破格,已產生了視覺衝擊。

3 在原來的底紋上,增加外環線和內圈線,使整個圖案更鮮明。

4 接著擦去原始底紋的點及線,並且實驗製造線條彼此重疊的樣子。這又是繪圖上的另一個臨界關鍵,因為你必須學習如何透過解外框的方法,創造出圖案的連續性。

5 左圖顯示了四種不同的圖案解構及結構法。在相同的底線結構下,你可以看到如何用最少的線條製造出打結的效果,當然,你也可以利用線條複雜化,產生綿密編織的效果。

居爾特螺旋圖案

1 先畫上等間隔的連續圓點,再連接圓點成圓圈,如右圖所示。最左邊的為兩圈螺旋,下一個為三圈螺旋,依此類推,向右分別為四圈及五圈螺旋。

2 接下來,你可以試著探究無限迴圈的變化,左圖為七個彼此互相連續成圓的螺旋圖案。

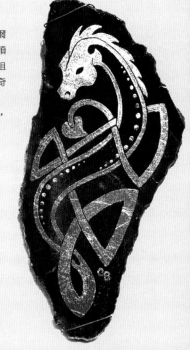

一條龍、一個居爾特人繩結,和一顆亮面石頭,完美組合成一個獨特的奇幻圖案。
"恐龍骨上的龍",
Carl Buziak

回教三角圖案

1 先以圓規畫一個圓，再維持相同的圓規半徑，沿著圓形的邊上取出六個點，此六個點剛好可以等距分割該圓。以各個節點為圓心畫圓，取其弧線交集可得一個花的造形，連接各點則可得一個六角形。

回教星形圖案

此處的範例顯示另外一種不同創造星形圖案的方式，同樣先以圓規製作出六角形，再如圖所示，連續構成無限的三角矩陣，作為格線，依照步驟1,2,3,4，最後便可以摘錄出你在此畫面中所看到的星狀圖案。

3 繼續分裂下去，在六角形內創造出更多的三角形。

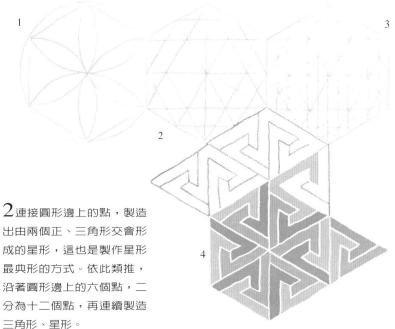

2 連接圓形邊上的點，製造出由兩個正、三角形交會形成的星形，這也是製作星形最典形的方式。依此類推，沿著圓形邊上的六個點，二分為十二個點，再連續製造三角形、星形。

4 利用這些格線，創造出多重連瑣與交疊處理，並節錄出簡化圖案後的三角造形，如上圖所示。

操之在你 (單元練習)

■ 描摹此單元中所示的範例，學習圖案構成的製作過程，多作練習，可以避免日後在造形創作上的挫折。

■ 然後嘗試創作屬於你自己風格的圖案設計，不要企圖走旁門左道或抄捷徑，在起頭的辛苦或過程的錯誤中接受磨煉，你才會有所斬獲。

一旦通過初學時的考驗，藝術家便能開始發展無限想像的圖案變體。
"過去的映像"，Carl Buziak

奇幻世界　基礎透視畫法

透視圖的畫法，是每位藝術家都需要具備的基本技術之一，你可以使用近大遠小的透視法描繪主體的景深。在描繪任何事物，尤其是建築物、風景、室內設計甚至是人物等等，透視繪法都是極其必要的。

一點透視

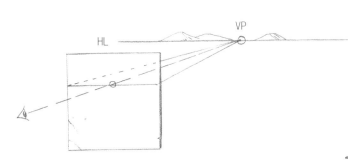

2 由此範例，你可以看見公路上所有景物的消失點，包括公路右測沿途排列的電線桿，都將會逐一消失在VP上。

1 先畫出地平線（HL）。這是從藝術家的眼光看去所能到達的風景最遠處。這也可以被當作是觀眾的視平線。地平線通常是畫在紙張頂端或底端的平行線。緊接著，再從地平線上取一個消失點（VP）。消失點就是畫面中所有向後延伸線條的聚合之處。

3 利用地平線及消失點建構出看起來近大遠小的物體。從消失點起畫，畫出結構輔助線，形成立方體。特別注意立方體前後的線條必須是與地平線平行。此處範例中，立方體的輔助線是由消失點向下畫的，造成我們俯視立方體的視覺效果。

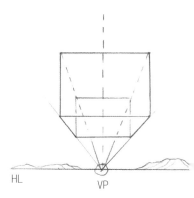

4 如果輔助線是由消失點向上畫，則立方體看起來是在我們之上，造成我們仰視立方體的效果，感覺所有的事物都是長在地平線上。

兩點透視

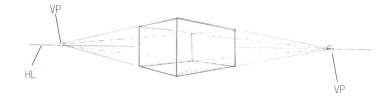

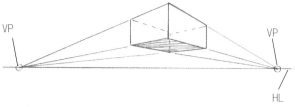

2 上例所示的透視圖，讓我們產生所繪主體是在地平線上的印象，這種描繪手法最適合用來描繪飛行物體，例如飛艇。

1 利用兩點透視畫法，主體看起來就會是以某個角度面對觀眾的樣子。畫上地平線，並沿著地平線找出兩個有一點距離的消失點。從消失點拉出輔助線，再求出垂直線條，藉以建構出主體。在此例中，主體居於地平線中央，看起來是一半在地平線上，一半在地平線之下。

3 同樣地，當你把所有的結構線設定在地平線以下，所繪的主體就會產生俯視的效果，這種畫法最適合用來描繪從空中俯視的傢俱或都市風景。

室內設計

❶

❸

1 嚐試利用兩點透視畫法，拉出室內的結構輔助線。首先，畫上地平線及兩個消失點，接著畫出一系列由兩個消失點延伸出去的輔助線，地平線以上及以下都需要輔助線。將鉛筆放在消失點上，再依循尺規，向上滑動出去，反覆以此方式拉出所有的輔助線。

2 接下來，透過這些輔助線，拉出垂直的線條。畫出屋內最遠處的角落垂直線，再由此垂直線的頂點跟底點，分別左右拉出水平輔助線。利用此方式，你可以找出室內結構的重要參考輔助線條，如右圖範例中所示。

❷

3 以同樣的程序，創造出房子中央的桌子基本形狀。你可以沿著由消失點拉出去的垂直及水平輔助線條，依序抓出桌子的全形。你必須先決定桌子的垂直線彼此之間的間隔及線條長短，因為這會影響桌子的大小。這種描繪技法相當難，要多作練習。

4 再多增加柱子及其他傢俱的描繪。椅子的基本形還是以立方體為基礎，而且他們的線條恰好都能與自消失點拉出的輔助線聚合。若想多作變化，你還可以將立方體的桌子去邊，形成六角造形。

❹

❺

5 最後，增加更多的細節，像是牆壁頂端的拱門和迴廊。請確定你的垂直線是彼此平行的，否則你所繪的畫面看起來會變得歪斜。上述技術在初學時，難免容易受挫，然而，這是所有藝術家養成的必經之路。

人物畫

看起來似乎有些瘋狂，不過你真的可以利用透視法將人物畫得很好。先粗略地打上基礎格線，作為畫人像時的依據。描繪人物的線條，僅需儘量接近，並不需要完全吻合輔助格線，這樣可以使人物的姿態更為生動。這種畫法特別有助於描繪俯視或仰視的人物。

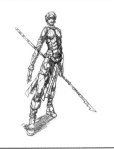

奇幻世界 進階透視畫法

顧名思義,三點透視既表示要增加第三個消失點(VP)。這種方法可以使上視或下視的物體看起來更立體。通常第三個消失點不會像前兩點般設在地平線(HL)上,相對地,是設在地平線上或之下。

三點透視通常用來描繪比兩點透視更大的空間。你必須從你的視點看出去,找出角度正確的第三個消失點。你預期的第三個消失點可能會超出紙面外,剛開始對你而言,也許有點棘手,你往往必須借助很長的尺,甚至把點畫到畫板上去了。持續練習,最後你就能不需要使用尺也能找出透視點。實際上,一旦你征服了透視難題,你或許就能打破常規,以更有趣的方式創造出不同的視覺印象。

單點透視

兩點透視

三點透視

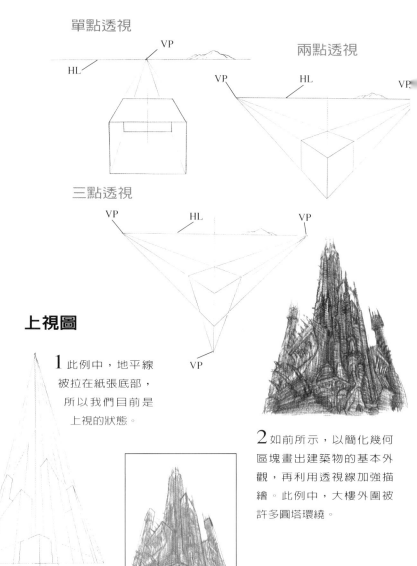

上視圖

1 此例中,地平線被拉在紙張底部,所以我們目前是上視的狀態。

2 如前所示,以簡化幾何區塊畫出建築物的基本外觀,再利用透視線加強描繪。此例中,大樓外圍被許多圓塔環繞。

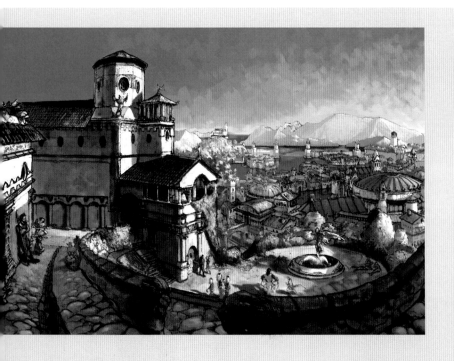

操之在你(單元練習)

■ 複製此處列示的一點、兩點及三點透視畫法之範例。反覆練習,直到你描摹出最正確的外形。記得每次描繪時要依循由消失點所拉出的輔助參考線。

■ 當你已能精確描繪出立方體時,加上更多種不同形體,例如建築物,實驗格放物體所產生的效果為何。最後,再完成全觀的室內設計或建築場景。

左圖範例的背景完全遵守非常標準的透視畫法,至於前景的小徑則使用了魚眼鏡頭的視覺效果進行描繪。
"塔隆",Anthony S. Waters

下視圖

1 被安排在地平線以下的物體，讓我們產生俯視物體的視覺印象。

2 在幾何區塊上逐一增加自然的外觀塑形，例如此處列舉坐落在岩基上的建築體，看起來就像是腐朽的教堂。

這幅畫是用來作為齊柏林飛船音樂專輯內頁小冊子的插頁。這個範例表現出相同的影像如何利用不同的透視法進行描繪。整張插畫是參考回教幾何形（見第79頁）作為構成的原則。整張畫被切割為六個區塊，並細分為更小單位，製作出精細描繪。
"水滴城"，Finlay Cowan & Nick Stone

打破常規

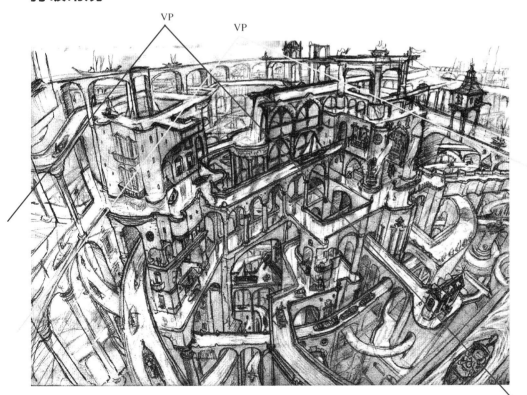

當你可以很有自信地架構出立體場景時，你會發現你已不需要使用透視參考線了。此例就是以徒手畫法完成的作品，你可以從中找出兩條透視線。我試著不完全精確地使用透視線，此例係刻意嚐試以超廣角或魚眼鏡頭的特殊視覺效果來描繪。
"黑水城"，Finlay Cowan

奇幻世界　城堡

奇幻文學的世界裡，是絕對不能沒有城堡或類似高聳如塔的建築物。透視畫法的基本要領可以幫助你創造出任何想像中的建築物，變幻出各種結構戲法。

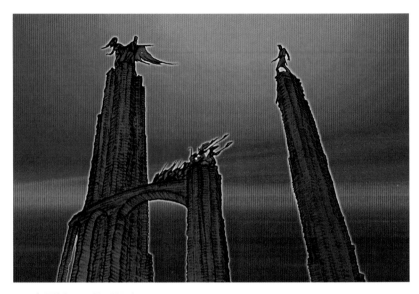

上圖採用三點透視畫法，藉以強調人物在高聳塔頂不穩定平衡的危險緊張感。

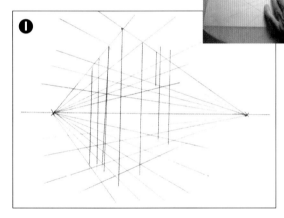

1 先拉出地平線，再增加由消失點畫出去的透視輔助線。在此，我使用兩點透視畫法，粗略地概要畫出所有輔助線，藉由這些垂直水平的格線底圖，可以幫助後續增加細節的描繪之用。

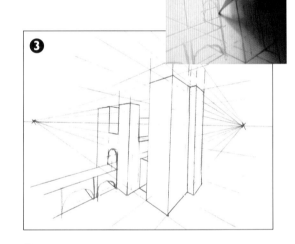

3 增加其它諸如拱門的主要細節。你可以藉由中心輔助線，拉出拱門的曲線，再擦去多餘的線條。

2 增加垂直輔助線，並且擦掉區塊內的線條。

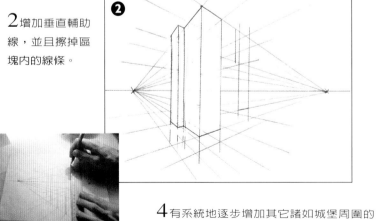

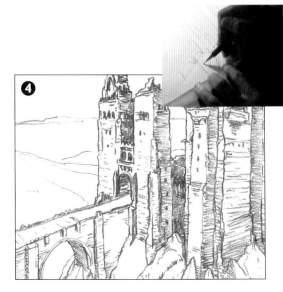

4 有系統地逐步增加其它諸如城堡周圍的斜坡、小丘陵等造景的細節，這部份細節的描繪可以使整個結構體更加平穩。另外，再增加壁面質感、有槍眼的城垛，以及其他異體建築物。在石頭或圓角的表面製造些自然的流變外觀，或創造圓頂。

操之在你 (單元練習)

■ 參考此單元列示的練習題,學習如何以簡化
幾何區塊定義出建築物的外觀。

■ 現在讓你的想像力漫遊在主體造形的周圍。
你可以試著先從較小的造形單位下筆,再逐
一加強描繪建築整體全觀的細節。

這是超現實主義畫家馬格麗特所繪製之漂浮中的巨
岩。整幅畫作中,充滿令人好奇及令人心動的奇幻世
界城堡。

"守護者", Christophe Vacher

這是以單點透視法描繪的場景,所以為直視的
視覺印象。除了雲霧的流動外,建築體的變幻
不大。

"在興都庫什的維克雷夢城堡", Finlay Cowan

這是一幅可以引發無限空間想像的宇宙
時光機造景。全畫以兩點透視法描繪,
藉以強調出高塔的視覺印象。最終的完
稿,是複製全景後翻轉,與繪圖上下顛
倒的對立關係,使畫面形成鏡設的奇幻
機械式造景。

"五嶺", Finlay Cowan & Nick Stone

奇幻世界　場景規模

在奇幻世界中，你可以畫出從未見過的大場景或巨型建築物。此單元的繪法，讓你理解描繪大場景時該從哪裡起筆哪裡收筆。

1 從紙張的一半處拉出一條地平線，並使消失點剛好落在中點處。拉出透視輔助底格。

2 粗略描繪出風景的基本型。較大的前景重疊在較小的景物上，景物依序往地平線的方向變小。

3 部份山頂會切到地平線，但無損你看到背景。隨時留意地平線與景物間的距離，創造更豐富的景深。

4 描繪出高居在懸崖峭壁上的城堡頂端，並使城堡高過前面的山峰。先以圓筒狀勾勒出城堡外觀，再漸次讓城堡橫向變寬。

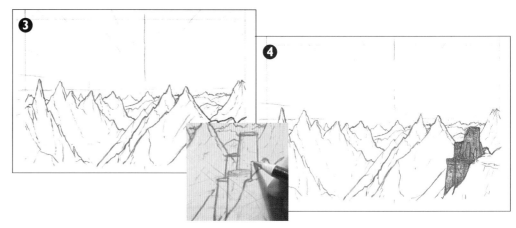

操之在你（單元練習）

■ 選擇一張經典畫作或效果強烈的攝影作品，嘗試重新詮釋影像，創造全新的景觀。

■ 你可以改變透視觀點，增加或去除元素，或者以誇張的手法描繪場景及色彩。剛開始你可以不必選擇非常奇幻的影像，但經由你的巧手改造之後，必須變得夠奇幻。

上圖：逐漸向後縮小消失的畫法，強調出建築物被層層煙霧團團圍住的戰場氣氛。
"吸血鬼首都"，*Anthony S. Waters*

左圖：這個影像在於強調出高度與景深的描繪。
"逃跑中的維克哈爾"，*Finlay Cowan*

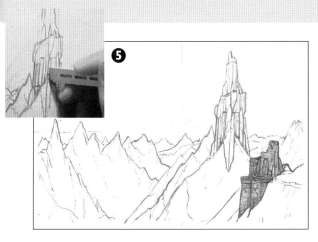

5 通常，較前景物體遙遠的建物會畫得較小一些。若是畫得更大，則是為了強調出它比前景建物還要大上許多。較大建物的描繪，是先將簡化的矩形，採不規則方式架構出建築外觀，再拭去多餘的鉛筆線。

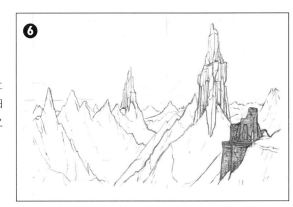

6 在更遠的後方畫上小一點的城堡，加強景深。跟上一個描繪步驟相較之下，這個階段的描繪重點不在細部結構上，而是讓我們可以觀察前後三個建物彼此之間的距離所產生之關聯。

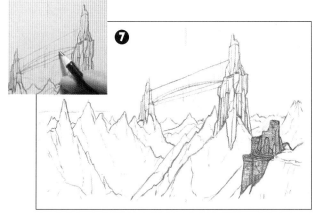

7 接著，在後方兩個建物中間，搭起幾乎不可能實現的大橋墩。這座橋的位置居於地平線上，不同於地平線的斜度，造成其隱隱向我們迫近的視覺效果。建議先拉出矩形連接線，再描繪橋墩的曲線，會比較容易些。

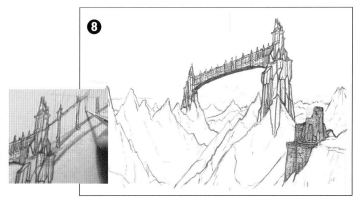

8 增加橋墩的細部描繪，強調出它的規模。為了讓整座橋看起來極宏偉，必須將其它細節縮小描繪，微觀物的畫法，可以先區分成塊狀，再逐一細繪，最後再加強整體的色調及明暗。

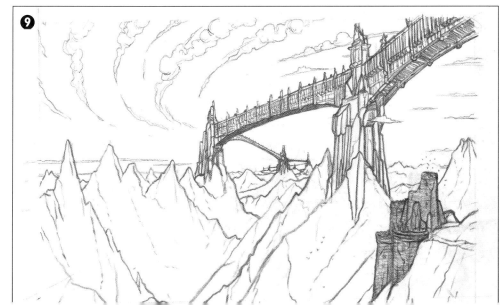

9 最後，增加更多塔橋的描繪，讓橋墩消失至畫面外。動態的雲層貫穿全場的透視線，部份雲朵飄過山峰，一群小鳥聚集在前景的城堡上方，整個場景因而顯得宏觀巨大，且生動有趣。

奇幻世界　建築物

在建構奇幻文學世界中，最棒的就是可以毫無限制發揮你的想像力，所有不可能存在於現實生活中的結構，例如山形般巨大的城堡、飄浮在空中的建築物等等。為了使畫面看起來更具有說服力，藝術家會先以常見的建築構物為基礎，再加以改造或修飾它。

怪獸紋飾

1 這個有怪異可笑雕像的柱廊，靈感來自於印度及亞洲建築風。其獷野的堅硬造形，是東亞寺廟中常見的雕刻風格，這些紋飾的表情看起來都極度誇張。

回教建築

畫中描繪的是位於突尼西亞，潔兒巴群島上的一座田園風清真寺。潔兒巴是古希臘作家荷馬在奧德塞中描述住著食蓮花族的傳奇島嶼，所有曾經去過的訪客都會留連忘返。突尼西亞曾為星際大戰電影的主要外景地，它的建築風格強烈影響了影片中的建築搭景，例如建造在潮堤農場外的太空港口。

古典建築

古希臘羅馬建築之美，在於律動與比例的完美協調。這是基於相當精確的數學計算系統而來的，如此精密的建築形式，早自遠古時代迄今，都是影響力十足。這類建築風格有它們自己的構成組合系統，如範例中所示。藉由學習古典建築的描繪方法，可以增強自己計算建物比例的能力。

2 這類怪獸紋飾的細部描繪令人印象深刻，它們是慢慢從石頭基本形開始精雕細琢而成的。觀其精工之美，正是它們值得讓你深入研究的原因之一。多看看各類文化風格所產生的不同建築美學及裝飾工藝，有助於你學會掌握確實形體。

哥德式的室內建築

1 觀察建築物室內的拱門及圓頂天花板的造形特性，有助於了解哥德式的建築風格。哥德式的建築美學，最常被運用在奇幻世界建築的描繪基礎上。

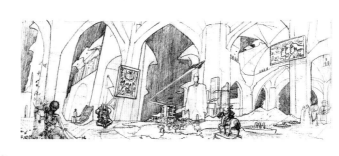

2 上圖是作為銀河博物館記錄片之用的設計。為了營造出奇幻風味，整個場景充份利用了哥德式大教堂建築中，彎延的曲線之美。拱門及圓頂天花板的造形非常復古，支撐建築的牆壁，則帶有未來太空世界的玄異調調。巢穴式的室內建築與現代飛行物，巧妙地新舊融合在同一個空間內。

盤旋式的城市

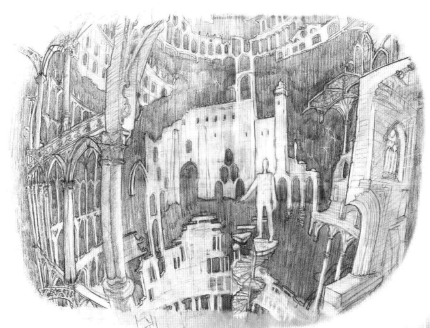

3 實際上，像哥德式拱門這類特殊建築細節，經常被轉嫁至奇幻文學的世界裡。因為這種形式的建築使幻想世界的存在得以更具體真實。

1 這系列的視覺概念，顯示出如何將一般的建築風格，予以轉換後再套用在奇幻世界的設計中。左圖的原始構想是想創造出懸浮在太空中，永無止盡盤旋著的氣氛。畫面中的城市，以類似剛被削下蘋果皮般的樣子，螺旋狀地排列著。

2 整個環境被塑造成不斷分解的建築風格一般，場景內的建物彷彿彼此連續卻又相互分離。畫面是以魚眼或廣角鏡頭的效果，來增加其生動的程度。

操之在你 (單元練習)

■ 參考建築學，並嚐試練習描繪柱子、拱門及其它建築紋飾的細節。

■ 從此處範例，你可以理解，影像的視覺效果通常是最直接的，然後才會呼應到建築風格上去。你可以建立自己的建築博物館，嚐試描繪各類不同，諸如回教或亞洲等風格的建築。

這張插畫顯示出魔術師隱匿在屋頂由帆船索具形成的巨大帳蓬內。層層風帆的曲線形成整座帳蓬的內觀，帶著一絲神祕的色彩。
"帳蓬中的城市"，Finlay Cowan

佈景設計

這部份的個案研究，探討建築繪畫技術如何應
用在電影及電腦動畫製作上。以下所顯示的範
例雖然相當複雜，但是所需要的基本技法，遠
比透視畫法容易多了。

佈景設計師的工作通常是從描繪 "平面圖" 開始。
每一層樓的平面圖，看起來都是直接由正上方往下
看；它是顯示所有牆壁和其他重要細節的地面規劃
圖。當完成各樓層剖析平面圖之後，設計師會開始
執行製作 "軸側圖" ；這是一種非常有趣的建築構
圖方式，利用軸側繪法，我們可以看到3D的品
質，但卻不需要使用任何透視輔助線。它沒有所謂
近大遠小的畫法，而且製作上相當容易，供佈景設
計師專用的軸測圖，需要的是從任何角度測量出來
的精準距離數據。

3 設計
師將平面圖
約略旋轉45度
角，再利用燈箱描
繪底稿，製作場景的軸
側圖。這種畫法可以表示
出從地板向上或者從天花板向
下延伸壁面的平面圖。天花板平面
圖可以直接參考地板平面圖完成，兩
者平面圖的連接線條應該是直立的（也就是說，與
地平線成九十度角）。接著，利用直立線描繪出所有
柱子與牆面，各個直立線彼此必須是平行的。上圖
範例中，所有的柱子與天花板平面圖皆是以藍色線
條表示。

1 這是由建築師保羅
鄧肯所繪製，由上方
直視的舞台平面圖初
稿。此個案是建造在
倉庫，而且舞台場地
中有14根格狀排列
的水泥柱。水泥柱是
以小正方形作表示，
門窗位置則以牆壁上
的缺口來表示。

2 接著，設計師加入所
有牆壁於建築平面圖
中，整個佈景設計看起
來，就如同曲折迷宮般
的酒吧，所有的細部家
俱，則以概略的螺旋形
圖案表示。包括許多隱
藏角落和小臥室，以及
廚房和盥洗室在內的設
計，佈景規劃之細膩，
令人折服。

4 下一個階段，
是增加門口、窗戶和
座椅安排，以及其他諸如
拱道的描繪。最終的平面
圖，是必須讓佈景施工人員，不論從任何角
度都有辦法測量出精確的數據。將平面圖的
角度轉為45度角，可以幫助你更精準地判
斷出舞台的佈景大小及距離。如果你覺得太
多或太少的輔助線，都會令你在繪圖時產生
困擾，不妨針對你自己的習慣或需要，微調
角度後再進行重描。

6 以其他軸側法描繪的佈景示意圖,可以從各種
不同角度觀察出不同細節的部份。

5 整體繪畫也能以色
彩表現出照明及配線
的示意圖。

7 當平面圖及軸側圖
的設計都已完成之
後,再接著製作透視
圖,可以利用廣角鏡
頭拍攝整個場景,作
為描繪的參考依據。

8 以軸側法作為嚴謹
的繪圖依據,設計師
可以正確地描繪出場
景中,所有室內設計
的細節特徵,甚至是
照明裝飾的色調。

第二章

繪畫、著色及

數位藝術

有很多不同的表現技法，可

以輔助你從鉛筆打稿到

最終完稿繪畫。包括著

色法、麥克筆技法、水彩畫、油畫及壓克

力顏料技法等。在這個章節中，另外也會介紹數位藝術的世界，

從如何用色、視覺微調、合成到數位印刷等範圍皆有所說明。為

了力求內容的完整，此章節裡所探討的每個主題，都會參考專業

書籍，我們竭誠希望能提供給您更多與繪畫相關的製程，讓您能

持續鑽研精進。

繪畫與著色 材料裝備

雖然電腦科技日新月異，發展至今，已經有能力複製任何形式的手工繪畫。不過，大多數的奇幻文學藝術創作者，還是比較偏愛自己擅長的傳統繪畫方式。

每一種繪畫方式，都有其專用的特定工具材料。索興現在可供選擇的繪畫顏料非常多，創作者可以輕易地從各類藝術材料專賣店，買到適用的耗材及器具。在還未開始動手執行創作前，建議您先不要急著一口氣買全所有的工具材料，不妨仔細參考本書介紹的各種技法及效果，再選擇自己較能勝任的形式，進行實驗。而且，當你已經決定學習某種技法時，例如油畫，應該先小買幾管基本色油畫顏料及兩隻普通價位的畫筆作嚐試即可，可別一開始就買全所有色料或使用最高檔的工具，以免自己半途而廢時損失過大。

黑色墨水

不論你選擇哪一種廠牌的黑色墨水，記得挑選防水或比較耐用的墨水。

著色

自來水筆

自來水筆是個非常簡易好用的工具，而且使用的時候不需要沾墨。手寫或手筆式的自來水筆都是不錯的選擇，這種筆最大的特點，就是可以一筆便創造出各種不同粗細的自然效果。

白色麥克筆

在麥克筆技法中，你需要利用這種淺色麥克筆來處理亮面的部份。

沾水筆

沾水筆是一種古典舊式的傳統工具，而且使用時必須隨時沾取墨水。它最常被使用在創作連環卡通漫畫時，這種技術較難學習，不過，一旦你能征服得了它，它就會變成非常值得你信賴的工具。亨特(Hunt)102號數是最標準的沾水筆，如需表現較跨張或濃厚的線條時，可以搭配107及512號數使用。

針筆

針筆的筆頭大小有很多種，它所創造出來的單條直線是粗細一致，不會有任何變化。初學使用的時候，建議準備0.1、0.5及0.9這三種粗細的針筆即可。有些藝術家會使用黑色以外顏色的針筆，例如棕色，與黑色針筆交替使用，創造混色效果。

水彩筆

水彩筆的選擇通常是永無止境的。黑貂毛製成的水彩筆最富有彈性，可以創造出理想的藝術作品，雖然它比較貴，適合作長期投資。許多藝術家都推薦使用Winsor & Newton這個廠牌之系列7，號數2、3、4的水彩筆。

繪畫

油畫

油畫則是插畫家和奇幻藝術畫家公認的基本配備。它們所創造出來的色系最佳也最豐富，雖然比其它工具需要更多時間待乾。也正因為待乾時間長，藝術家才能花更多時間來回反覆在畫布上經營油畫，讓繪畫的內涵更顯深厚。

畫筆

畫筆一樣也是有相當多可以選擇。初學者可以先根據預算，挑選自己偏愛的筆寬及筆長，長遠看來，就必須考慮畫筆的品質是否夠好，夠耐用，且可以畫出乾淨俐落的線條。

白色顏料

你一定會需要不透明的白色顏料，可以完全覆蓋黑色，作為修正用。一般市售的水溶性白色顏料，是無法像修正液一樣蓋過黑色墨線的。

油畫專用
媒介劑和溶解劑

畫油畫時，需要先將媒介劑與油畫顏料混和在一起，以保持顏料容易流動調色，並延長顏料乾掉的時間。加溶解劑則可以使顏料更增透明，並且容易反覆覆蓋。

水彩

水彩應該可以算是最難操作的畫法之一，因為你得讓停留在紙張上的水份乾掉之前，就決定好水彩顏料上色或混色的區域；你必須學會在最短的時間內，控制水、彩及紙三方之間的關係，難度很高，但也很過癮。

麥克筆

麥克筆是廣告業和電影業公認的專業標準繪圖工具，最常與針筆同時併用。如果有心從事廣告和電影，最好學會使用麥克筆技法。麥克筆的色系相當多，而且必須使用麥克筆專用紙張，筆跟紙的費用都相當貴。此外，這種技法並不容易學會，它不像鉛筆或毛筆般可以很輕鬆地隨興操作，那為何我們還要使用麥克筆呢？因為它可以在最短的時間內創造最能表現出動態顯目的視覺作品，例如廣告和電影會大量使用的腳本。這也是其它需要準備繁雜工具的繪畫技法，無法取代它的原因。初學麥克筆時，你可以先選擇三到四種色階的顏色，深暗色、中重色、淺灰色，或其他諸如藍色的中立色。

壓克力顏料和不透明水彩

壓克力顏料和不透明水彩比油畫易乾，也比較便宜。是個很容易上手的畫材，讓你在學習的過程中能比較具有信心。

彩色墨水

彩色墨水適合用來上大塊面績的顏色，而且顏色混色出來效果比較明確銳利，不會產生濁色。許多藝術家喜歡將彩色墨水與其它媒材混合使用，像色鉛或粉彩筆，以創造更豐富的效果。彩色墨水最大的特色，是它的彩度為所有水溶性顏料中最飽和者，既使在PHOTOSHOP, PAINTER, ILLUSTRATOR, 或Flash等電腦軟體中顯示，色彩也絲毫不會有丁點失真。

其他顏料

其他像粉蠟筆、彩色鉛筆、透明水彩、油性蠟筆和炭筆等媒材，在奇幻文學中的諸類場景需要中，亦各有不同的巧妙發揮之處。隨著複合媒材的時代盛行，你可以有更多選擇去進行多元繪畫實驗。

繪畫與著色 墨水的應用

墨水可以被應用在鋼筆或毛筆上，毛筆應該算是最能反映藝術特質的繪畫工具。除非你把毛筆發明之前的遠古時期徒手畫也算進去，否則它應該稱得上是歷史最悠久的一種畫材。

由於光靠一隻毛筆，便有可能營造出風格多變的線條韻味，又能讓創作者在最短的時間內做出生動的表達，所以它的存在與價值可以歷久不衰。初學者可能會覺得很難用毛筆畫出兩條完全等粗細的線條，但只要假以時日地揣摩練習，便不難體會其中的自由與嚴謹之道。總是，在學會如何使用之前，必然需要一段生澀的摸索期，然而，以初學者的拙劣筆法傳達微弱美感，總好過完全不去嘗試它來得好。

硬筆筆觸

一般而言，像針筆這種較硬的筆觸，能讓你輕易創作出黑白分明的調性，透過反覆交叉的線條，可以很自然地產生多層次的明暗區隔，甚至是精細地描繪出各種不同的肌理質感，從輕如皮膚到重如石塊。

色調

交叉線條

質感

毛筆筆觸

雖然需要多花點時間學習控制柔軟多變、很難維持線條一致粗細的毛筆，不過，他所能創造出來的自由奔放繪畫情感，實在很值得你排除萬難親身去體驗看看。

著色風格

下列影像顯示相同的鉛筆線稿，若使用不同媒材上色，會產生哪些不同繪畫風格。

針筆

針筆可以創造出銳利清晰、粗細一致的線條，而且能讓你快速開創與眾不同的畫風。使用針筆建立畫面的調性明暗並不困難，但是相對於沾水筆或水彩毛筆，會比較缺乏表情豐富的感覺。

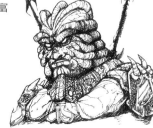

鋼筆或沾水筆

鋼筆及沾水筆較易創造出多變的線條，但尚且能夠維持整體畫面濃淡線條的一致性。是介於針筆及水彩毛筆兩個極端特性的中庸之處。

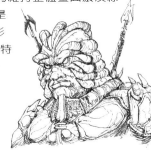

水彩毛筆

你需要花比較多的時間去適應或拿捏水彩毛筆的用法，但你終究會發現它是極富彈性的工具。由於毛筆柔軟的筆流特質，可以很輕易地創造出對比強烈的光影調性。它是能夠幫你最快完稿的上色筆具，因為它一筆用到底就能產生變化多端的明暗肌理，不需要頻頻更換工具。

操之在你 (單元練習)

■ 參考實物雕像，很適合用來學習光影的描繪，因為雕塑品本身的明暗本來就比較鮮明。此外，你也可以常去參觀博物館或藝廊的雕塑，學習觀測物件的光影。

■ 開始提筆，作大量繪畫練習，仔細觀察各種物件表面的光影，並抓出最正確的明暗，可以讓你的繪畫功力大增。

這兩幅作品都是使用多種筆觸而創的，而為了要創造有趣的光影效果，則是特別強調黑色色暗面中的白色亮面部份。

"巫師的月亮"（左圖）和 "死亡天使"（上圖），Anthony S. Waters

光影

這系列顯示不同的照明來源，將如何影響相同影像的光線與明暗效果。以下提供的範例特別強調光線的方向，藉以觀察如何產生極亮和極暗的效果。

左側邊光
左側打上邊光，右邊會變暗。

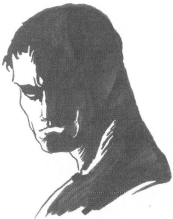

右側邊光
兩個眼睛幾乎完全變黑。

背後光
從後方打光，臉部正面會顯得較暗，可以在瞳孔部份加入兩個小亮點。

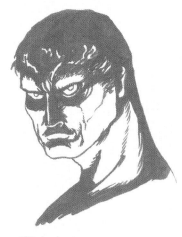

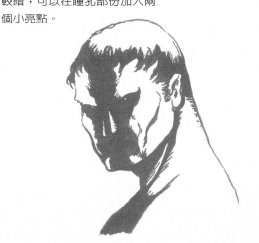

上方光
從頭頂打光，整張臉的五官都會拉出長長的影子。

下方光
若從下方打光，頭頂的區域一定會顯得特別暗。

繪畫與著色　麥克筆畫人物

麥克筆技法最常被使用在電影和廣告業，想要從事影片相關行業者，必須先擁有一手優秀的麥克筆法。麥克筆技法可以在非常短的時間內，便速寫出人物或流行時裝的外形。它能讓你以最快速度，量產出各種不同風貌的創作。

最初的原稿，通常都是採用鉛筆素描，再將鉛筆線稿放在燈箱上，接著再以麥克筆將外形勾勒在麥克筆專用紙上。為了創造出更豐富的色彩，可以利用PHOTOSHOP軟體或其它色彩輔助工具完成上色動作。藝術創作者習慣從較亮的區域開始處理，再依序往暗處加深顏色，黑色外框線則可以分開繪在另外一張紙上，如同在PHOTOSHOP中使用外框編修功能一樣。

這個處理動作雖然並非絕對必要，不過可以讓麥克筆在不被黑色外框的墨水干擾下，描繪出乾淨俐落的明暗色彩。

❶

❷

1 先在一般的紙上練習使用鉛筆素描，任何形式或主題內容都可以去嚐試，左圖是針對人物身上的盔甲及頭飾所作的練習。

2 將鉛筆線稿放在燈箱上，再用描圖紙覆蓋上去，以淺色的麥克筆勾勒出大致上的明暗色彩，記得最亮的區域要預留白色的空間。這是追求正確完稿，很重要的一個訓練步驟。

❸

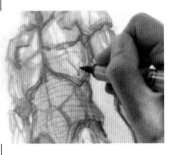

❹

3 再用更深一點的同色系麥克筆，以比較自由且快速移動的筆法，加上較暗的色彩。

4 再用最深的同色系麥克筆，第三次加深陰影，讓畫面中的人物色彩明暗分明，影像更臻精確，至此，你可以看到由三隻不同的麥克筆所描繪出來，色階分明的區塊。可以再使用比較精細一點的麥克筆，強調出盔甲的細節部份。

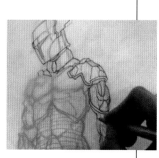

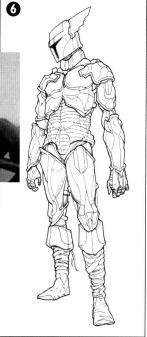

5用白色顏料點出最亮的區域，讓光影明暗整個明顯跳開，畫面會更生動自然。

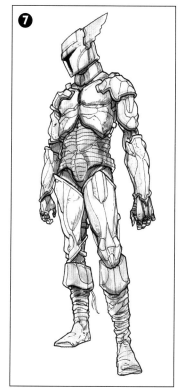

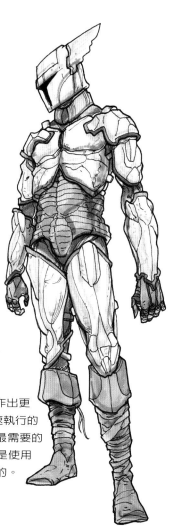

6用細一點的針筆，依循原來的鉛筆素描勾勒出精密的線稿，再用粗一點的針筆，加強盔甲頭飾的部份，讓它們看起來更鮮明、更有力量。

7從上述藝術創作過程的描述中，你應該不難發現麥克筆使用起來，是如何的自由快速，但最終所呈現出來的整體設計卻是既嚴謹又生動。

8此外，原稿還能被繼續利用，作出更多不同色系的設計，如此方便快速執行的繪畫技巧，正是製作電影腳本時最需要的技法之一。右例中顏色的改變，是使用PHOTOSHOP影像處理軟體完成的。

麥克筆技法

筆頭大小
通常會準備至少三隻不同筆頭的麥克筆，讓創作者能運作自如。

亮面處理
在利用不同筆頭的麥克筆完成基礎明暗繪製之後，再以白色顏料勾勒出最亮點，能讓作品更完美。

混色法
麥克筆可以混色運用，不過要留意麥克筆混色時容易使畫面變濁，若需要製造漸層的明暗效果，建議儘量採用同色系的麥克筆，以避免不同色系的混色，會因為筆觸較銳利而顯得過於突兀。

繪畫與著色　麥克筆畫場景

和創作人像一樣，麥克筆也能以相當飛快的速度，創造場景視覺設計。藝術創作者另外還會使用補充墨水及白色顏料，提高創作效率。

麥克筆是讓藝術創作者能在最快的時間內，掌握畫面明暗深度的技術工具。從此單元的範例中所示，你會發現，鉛筆素描就只是一張素描作品，然而經由麥克筆技法的融入之後，整體視覺會更接近想像中的真實景觀。這樣的技法，對電影拍攝或遊戲設計製程是相當必要的輔助流程，製作小組在進到正式委任製作階段前，總得先參考無以數計這類快速製成的設計草稿，才能描測出較貼近實際製作的預期效果。

1 先以鉛筆素描的方式拉出草圖，在這個階段你可以仔細去架構場景畫面，決定怎麼佈局，你應當具細靡遺，不要錯過任何細節，包括作為重要依據的透視輔助線。

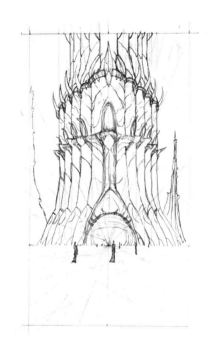

2 跟人物描繪一樣，將鉛筆線稿放在燈箱上，再用描圖紙覆蓋上去，以淺色的麥克筆勾勒出整張風景大致上的明暗色彩，特別注意要先空出前方的冰原地帶。雖然可以用白色顏料描繪最亮點，但若遇到亮面的面積較大時，則暫時先空下來，稍後再作處理，如同上圖的範例所示。

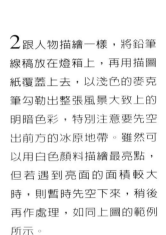

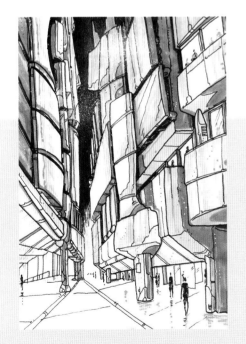

用三種色階的麥克筆，表現整個城市的明暗調性，利用白色顏料加強建築物上的金屬質感及創造背景的霧點。
"城市速寫"，Finlay Cowan

操之在你(單元練習)

■如果你對在以上所示範的快速麥克筆技法，感到有操作上的困難，不妨先去看一看「星際戰爭」或「魔戒」電影拍攝製作花絮的寫真書，你可以從中找到許多優秀的設計範例，作為學習上的參考。

■相對於插畫，麥克筆技法更有助於提昇的，是你的設計功力，因為在決定最終完稿畫面之前，你可以將設計好的人物主角放在利用麥克筆快速描繪的背景中，預作各種不同的排列組合實驗。

這張粗略的設計，是用來作為科幻小說的參考腳本。黑色墨線勾勒出大致上的輪廓及部份細節，並以麥克筆處理較大面積的色彩。
"豌豆屋"，Finlay Cowan

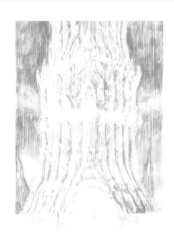

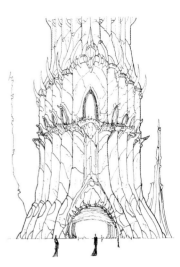

3再用更深一點的同色系麥克筆，加上較暗的色彩，對建築物轉角部份的細節可以加強描繪，並使用白色顏料勾出整個建築物最亮的區域。

4用輕淺的筆觸淡淡描繪出建築物後方的景物，另以較精細的筆觸詮釋建築物前方的人物。

5較柔軟朦朧的區域，你可以用牙刷沾上白色顏料，再以輕彈的方式灑出如糖霜般的白色霧點，再用小塊海棉沾壓作修飾。

6用細一點的針筆，依循原來的鉛筆素描勾勒出精密的線稿，在風景描繪製程上，通常主體明暗跟邊緣墨線是可以同時進行的，不必按照人物要求精準的描繪方式，將上色與上墨線步驟分離，不過還是要記得，別隨便描出跟原稿差距太大的色稿。

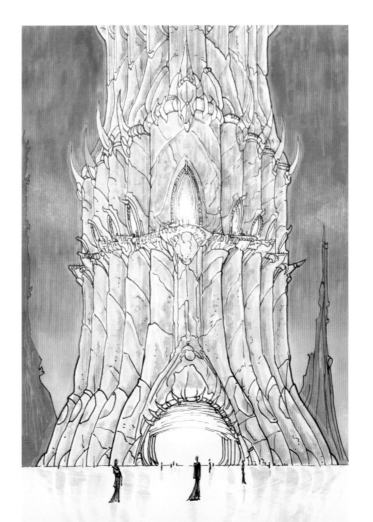

7最後，使用PHOTOSHOP影像處理軟體輔助完稿，利用數位化的電腦軟體，可以調整許多細節的地方，包括背景的加深，前景冰原銳利的閃亮效果，以及讓勾邊線條的顏色更豐富等等編修處理。

8同樣的，利用PHOTOSHOP影像處理軟體，你可以任意改變顏色，創造更多同系列不同色系的畫面，如上圖所示的棕色調一樣。

繪畫與著色　水彩畫

水彩是能快速描繪並製造渲染效果的最佳媒材，雖然水彩的控制比較困難，但是只要多作練習，找出要領，就會發現它是個能令你著迷的繪畫工具。

渲染技巧

1 渲染時，需先用乾淨的清水，大面積的沾溼整張紙面，再以水彩筆沾取顏料，讓顏料自由地在紙上與水產生互動。同時要控制好水份跟顏料，並不是件容易的事，但它所能產生的畫面效果，卻總是令人印象深刻。

2 使用渲染技法，常常會意外產生有趣的視覺效果，例如煙薰、著火或其它抽象圖案，如上圖所示。

柔和混色
使用普通號數的水彩筆，先上第一層顏色，等它快乾的時候，再上第二個顏色，兩層顏色就能很柔和的彼此交融在一起，這也是透明水彩的特性之一。

快速混色
趁著底色未乾半濕的時候，快速加上更多顏色，可以產生更豐富的色彩對話。

點畫法
先打上一層單色，例如紫色。趁著顏料未乾之際，另外用一隻全乾的筆頭，快速點刷紙面，這個方法很容易折損畫筆，所以建議使用便宜一點的畫筆。

輕拍法
先打上一層單色，例如黃色。趁著顏料未乾之際，快速加上第二個顏色，當第二層顏料半濕的時候，用捏皺的衛生紙或布料輕拍紙面，你也可以嚐試用海棉或乾葉，創造出令人驚喜的另類效果。

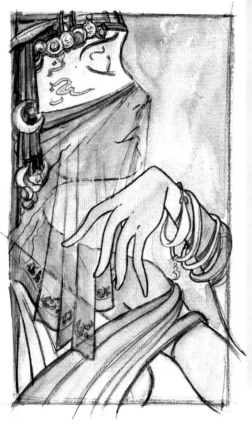

水彩可能是產生多風貌藝術品的最快方法。左例係將原稿放在燈箱上，然後快速製作出一系列個人風格化的聖誕卡。
"聖誕卡"，Finlay Cowan

操之在你(單元練習)

■ 多作一些小開數紙張的渲染及混色練習。

■ 接著使用這些技術到你的素描上，製造相同影像的一系列顏色測試。注意不同顏色和應用技術會讓製成品產生哪些風貌。

使用相同的圖像，再利用水彩製造出許多不同的視覺效果。左例是印度音樂家 Talvin Singh 的標誌。
"Talvin Singh 標誌"，Finlay Cowan

色彩實驗

水彩是快速量產系列色彩實驗的理想畫料，它對最終的完稿能產生廣泛的影響。這些測試通常是在小幅水彩畫作裡進行，並依循鉛筆底稿，不斷地從實驗中精煉出最佳的視覺效果。

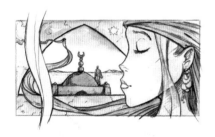

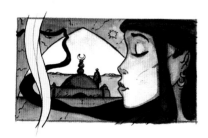

技法實驗

上列的色彩實驗，呈現如何詮釋女郎臉上面紗的半透明性。原本略顯蒼白的紫色薄紗，後來被較大膽的紅色取代，如此一來，人物的特質變得更為清楚，使畫面的衝擊更為突出。

色調

背景使用了兩種色調作為加深主色調的色彩實驗，下圖的色系相同顯得較為單調，於是另外嚐試出像上圖的主從分離效果。

調色盤

能夠多作嚐試總是好過在原地打轉，任何形式的研究都能提昇能力。調色盤的空間雖然有限，不過這並不會影響有創意的調色工作進行。

繪畫與著色　油畫及壓克力顏料

油畫和壓克力顏料都相當適用於作大面積畫作的上色。因此，針對油畫及壓克力顏料在奇幻文學藝術上的應用，我們必須作些基本介紹。之前在工具介紹時曾提及兩者媒材的些微區別，在此針對使用技術上，將再作進一步的探討。

在使用這兩者媒材進行繪畫之前，你必須先行調出需要用到的色彩，不同顏色可以達成不同的視覺效果，而且藉由不斷的錯誤嚐試中，可以調出更準確的色彩。剛開始學習調色時，建議先挖小量顏料調色，多作幾個色階，以避免浪費多餘的顏料。使用油畫或壓克力顏料時，儘量利用媒介劑進行調色，而不要同時將三種顏料混在一起，免得顏色看起來太過污濁。除非你只是在進行純理論的學術研究，不然，在實戰經驗中，你很難避免遇到調色錯誤的問題。

演色表

色料三原色為：紅色、黃色及藍色。透過這三個基本色料的調和，你可以發現更多色彩的可能，包括寒色調及暖色調。由三原色兩兩互相調色後，可產生第二組顏色：橘色、綠色及紫羅蘭色。這相對的兩組顏色亦會形成互補色（紅綠互補、黃紫互補、藍橘互補），當同時使用互補色時，可以產生很刺激的視覺效果。演色表正中央的色塊，代表三原色混合在一起後的顏色。

群青藍
藏青色
第二色
暖色調
寒色調
鎘紅
棗紅色
檸檬黃
鎘黃

繪畫底材

你可以選用的底材包括帆布、合板和硬紙板。如果覺得原始底材會受限，你可以先用適合的顏色或材質「打底」，增加繪畫肌理及上色吸收性。

1 為了底材與打底色調上的一致，通常會選擇明晰度較高的顏色，例如赭黃、棕黃、紅棕、中性灰等顏色。然後你可以再使用更深的相同色系覆色上去。

2 如果是材質打底，則需選用比第一層所上顏料更深的色彩，油畫顏料要添加松節油，壓克力顏料則加水。趁打底顏料還未全乾之際，便可以開始進行上色。

邊緣銳利效果

濕上乾是形成色彩邊緣銳利的最佳水彩技法。

漸層效果

1 如果要形成平滑且幾乎看不出混色的漸層效果，每個顏色都必須添加媒介劑，先使用不同筆刷分塊上色，以避免顏色混濁在一起。

2 趁油料未乾之際，以硬質豬鬃刷混合兩個顏色的邊緣，最後再以扇形筆刷快速暈開顏料癒合的區域，讓漸層效果更自然。

視覺混沌效果

當你需要描繪像雲一樣的混沌效果，可以利用濕中濕的水彩技法，讓色彩柔和混色，你也可以使用薄塗法作出同樣的效果。

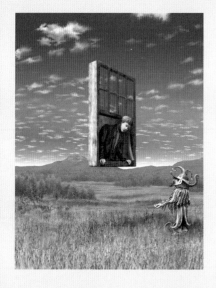

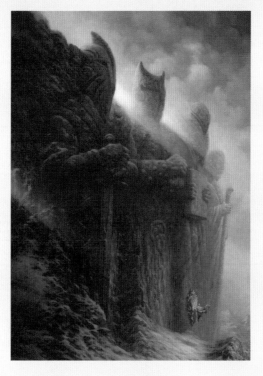

操之在你 (單元練習)

■ 當你考慮下筆執行創作前，你可以嚐試從本書提及的技法中，擇一開始作實驗。

■ 或者，你可以從諸多的成品範例中，挑選一至兩種技法，同時進行實驗？

這幅奇幻小說書封面，枯樹、質感、雲彩、樹葉、布料皆是以相當棒的超現實主義手法所創。
"造箭者"，David W. Luebbert

利用微妙的混色及質感，整合畫面中的雲層、風景和建築。
"巨人"，Christophe Vacher

上光

當顏料未乾之際，你可以利用布料拭去部份顏料，以製造亮光感。如果顏料已乾，則可以使用調色刮刀刮去亮點處的顏料，如上例所示。或者，你也可以直接上白色顏料在上面。

薄塗

藉由在底色上覆蓋另一層顏色，將色彩弄淡以加強深度或質感。在已乾的塗層上，用畫筆乾刷出第二層顏色，你也可以使用海綿或碎布創造出不同的質感效果。當你的畫布因為顏色愈上愈多而顯得暗沈時，試著乾刷些近互補色上去，可以得到改善（例如將黃色覆蓋在綠色上）。

上釉光

上釉光是使一幅畫的深度和顏色更豐富的方法之一。添加媒介劑或釉漆，並且使用軟毛筆刷，可以讓顏料變得更有透明感，這種技法，最常被運用在描繪金屬、水或玻璃材質時用之。

筆刷

如果想要看見筆刷的筆觸，可以使用較硬的豬鬃筆。在顏料中混入亞麻仁油，也可以保留筆觸形狀。這種技法比較不常出現在偏好高度寫實主義者的奇幻繪畫中。若要使畫面平滑到幾乎看不見筆刷筆觸，則應該在顏料中添加媒介劑，並且使用較柔軟的黑貂筆。

過度上色的修正

利用平滑或吸收力較強的紙張，例如新聞用紙，可以吸附顏料過多的區域。用紙張輕壓在顏料表面，待紙張移開時，自然可以去除掉多餘的顏料。你可以反覆使用這個方法，直到效果令你滿意為止。

繪畫與著色　人像畫

對初學者而言，當以油畫或壓克力顏料描繪人像時，參考實際圖片會比較好上手。
下列範例中，我將以分層步驟解釋男巫的畫法，最後會將其完成在油畫帆布上。

進行繪畫的時候，先粗略地打上草稿，然後再陸續描繪出人物的肌理、質感及色彩。此單元列舉的範例，是單獨描繪一個人物，所以我會想像人物可能會被放在什麼樣的背景上。

下列所描繪的人物，是需要比較強烈視覺效果的男巫造形，皮膚及衣著的色調往往會影響到整體色彩的平衡。如果使用太多對比色，例如紫色長袍加上粉紅皮膚及黃色牆壁，則會使畫面顯得很刺目。建議剛開始用色時，要節制用色，並善用相近彩度的顏色，隨後再慢慢補充其它色彩細節。

1 文藝復興時期的藝術家，喜歡用綠色、藍色及紫色作為皮膚的底色。再以淺粉紅或薄而透明的釉彩，增加其生氣勃勃的效果。

2 毫無疑問的，男巫臉部崎嶇不平的特徵，必須用明確的陰影去表現。

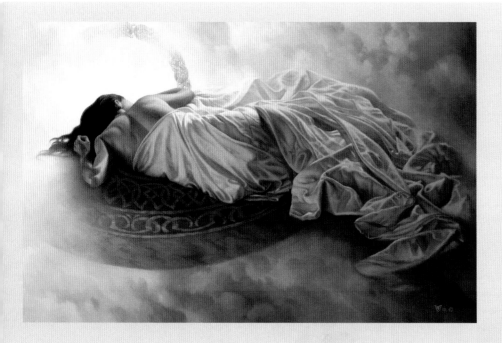

操之在你 (單元練習)

■ 在繪製整個人物之前，可以先練習小區域皮膚和衣料的描繪。嚐試互補色及上釉光的著色實驗，觀察其不同的效果。

■ 當你準備好繪製人物的時候，為影像選定顏色主調，以利掌控整體繪畫與配色流程。

小心地勾勒陰影及亮面處，可以使畫面看起來像拍照般寫真。
"永無止境的夢"，*Christophe Vacher*

3 衣料上有力的摺層，大約需要五個層次的藍色。預先調好你所需要的所有顏色。

7 以較好材質的筆刷，和連續數層的藍色及灰色調來處理鬍鬚。最後再加上白色線條以區分出較大塊的暗面，並勾勒其彎曲的外形。

6 要描繪出強而有力的特定光源，薄塗一層透明的釉光，有助於創造出整張畫面裡勻一的陰影部份。記得釉光會使色彩透明化，所以，你也可以嚐試利用互補色去表現明暗。舉例來說，將明晰的群青藍色釉漆覆蓋在黃色顏料上，會使顏色變成綠色的。以上釉漆來表現天空及海洋的冷光效果，是個不錯的方法。

4 可以從較暗的區域開始，先上第一層薄薄的顏料。然後再以較厚的顏料表示出亮面區域。相對於暗面的亮面區域，意味著布料織紋的方向性，明暗色調的漸變，正顯示出布料表面彎曲的線條。

8 這幅畫是畫在相當小的便宜畫布上，因此，表面的顆粒影響了圖像的柔滑。我利用PHOTOSHOP影像處理軟體作了些修正。通常，使用壓克力顏料比使用油畫顏料更易產生顆粒現象，因為油畫顏料乾的速度較長，允許我們有更多時間去調和色彩，產生比較細膩的混色效果。

5 攸關個人偏好問題，許多奇幻文學藝術家喜歡將顏色儘可能地混合得平滑自然。基本上，一個訓練有術的插畫家會將作品描繪得像照片一樣寫真，既便是虛幻的作品，也是充滿寫實主義的色彩。

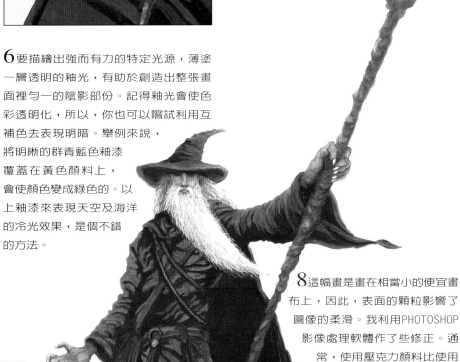

繪畫與著色　風景畫

如果你是初學者，從精細描繪開始，像第106-107頁中所示的人像畫一樣。當你愈來愈有經驗之後，你就會傾向使用較少的輔助參考線。在下列範例中，便是將草稿線直接打在畫布上。

1 打底色是許多畫家用來建立色調基底的方法。選擇較中立的顏料作為底色，如果你使用油畫顏料要添加松節油，壓克力顏料則加水。打底色特別有助於畫風景畫的時候，因為這是最快描繪出畫面初稿的方法。

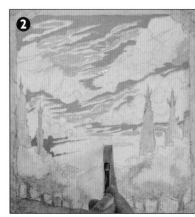

2 以相同色調的第三色描繪天空的部份。使用乾淨的筆刷，分開描繪各個區塊，先不要混色。

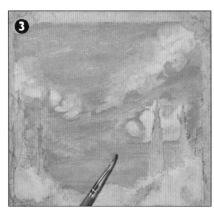

3 當顏料還未乾的時候，再另外以乾淨筆刷逐漸地輕拍區塊邊緣的色彩，重覆這個動作，使顏料自然地融合在一起。你也可以使用手指頭代替筆刷。

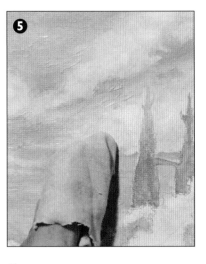

4 除非是打背光的效果，否則畫雲的時候，其最亮的區域不會出現在色彩邊緣上，雲端的上緣反映出緊臨的是天空，而下緣則反映出靠近地面，最亮面通常是在雲的中心區域。

5 用海綿或碎布輕拍雲層，可以產生雲霧模糊朦朧的效果。你會發現，各種不同型態的多層次雲霧，可以豐富天空的質感。請確定每一層顏料都已經乾了，再進行下一層的描繪。

6 接著描繪岩石的部份。先在調色盤上調好由深到淺的五個色階，每個色階都要有明顯的差別。

7 增加更多層顏色，加水或松節油使顏色變淡，並描繪較暗的區域，使原本的黑色線因而顯得較為柔和。你可以利用乾筆刷、衣料、海綿或刮板刀片，將多餘的顏料刷淡。

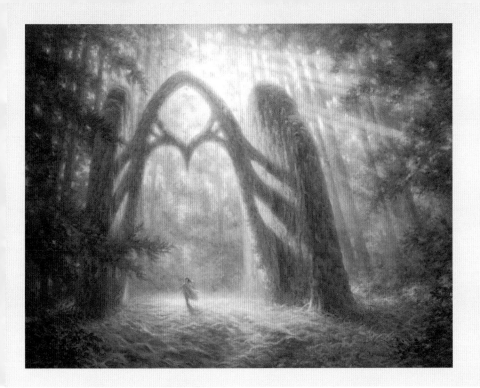

■ 在開始著手一整片風景畫之前,先練習描繪個別的元素,例如:雲、樹葉和石雕工藝。

■ 畫一幅完整的風景畫,必須先仔細地在調色盤上,調和出你要的顏色。漫長的準備階段,是為了使後續工作更容易些。

在這座森林田園詩裡的優雅枝葉,被賦予更多的光影及細節。精細的顏色層次使得畫面裡的光與空氣,得以被深刻地描繪出來。

"門",Christophe Vache

8 在畫底色的時候,可以利用較溫暖的褐色或紅色,強調出綠色樹葉的部份。與其直接勾勒出枝葉的細節,不如將重點放在明暗的表現上。多嘗試使用不同的筆刷,並以各種不同的筆劃方向進行描繪。可以先從暗面的處理開始。

9 再加上第二層的綠色,並且利用釉彩或透明漆區分出明暗。你也可以使用乾筆刷將樹葉區域的色彩刷淡,並且創造出如羽毛般的輕飛效果。

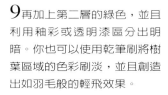

10 利用釉彩的上光方式,表現出天空與水面的冷光效果。

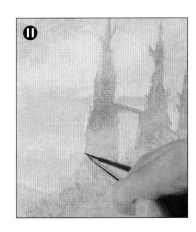

11 大部份受歡迎的奇幻文學畫家,也很難在濕中濕的畫法中,描繪出剛毅銳利的邊緣。所以儘量讓畫面保持乾爽,方便描繪出主題的細節部份。然後再以最粗的筆加上亮光線。

12 最終的完稿,是利用PHOTOSHOP影像處理軟體輔助完成的,將男巫人物造形與背景合成。男巫的權杖由左向右斜置,並且以軟體製造了許多光影與煙霧效果。

數位藝術　硬體與軟體

一直到最近，數位藝術對許多人來說，仍然是謎一般的領域；幸好後來有了更人性化的新一代硬體與軟體設備，它們更好用、更容易學習，使用者可以很快地上手，於是才有機會得以解開數位藝術世界的迷霧。

硬體

電腦

時至今日，最基本的電腦設備都足以運作大部分的文書應用軟體，而且有足夠的空間可以儲存資料，不過想進入數位世界的人千萬要記住，影像或動畫的檔案則會佔去相當大的使用空間。麥金塔 (Machintosh) 電腦一向都是設計師、藝術家與音樂人最愛用的輔助設備，PC電腦也正在急起直追、積極提昇動畫方面的效能，筆記型電腦的效能和PC差不多，唯一優點是可以隨身攜帶，且價格比PC高一點。在顯示器方面，大部分設計師偏好使用較大的螢幕顯示器，而且最好能夠連接筆記型電腦。

掃描器

掃描器是不可或缺的電腦周邊設備。許多業餘人士起先還感受不到它的重要性，之後就會開始為了如何將影像放進電腦裡而感到困擾。不必擔心這個設備會不會花去大把銀子，如果只是為了因應一般的需要，挑選平價機種即可。

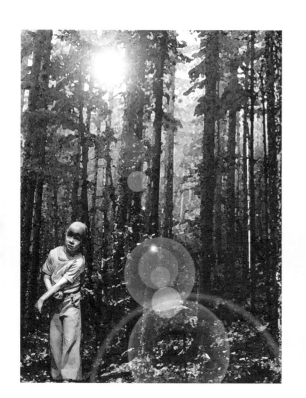

數位藝術作品並非一定要喧賓奪主，有些小地方的細緻處理，反而會產生令人意想不到的震撼力。Photoshop提供了混合兩個影像、讓影像有手繪質感的濾鏡，而太陽耀斑 (Lens flare) 的效果是使用KPT6這個軟體加上去的。
"城堡"，*Bob Hobbs*

魯伯特經常採用數位影像素材作為油畫作品的根基，而這些數位影像都需要高度技術。左圖這張作品中，他同時使用了BRYCE、POSER、PHOTOPAINT、和ZBRUSH等應用軟體。
"獅后"，*David W. Luebbert*

手寫板

用傳統滑鼠創造數位藝術作品是件
累煞人的事，比傳統滑鼠更
自然的繪圖方式，就是
使用附有筆的手
寫板，這對
於經常在電腦
上創作的人來說
是必要的。手寫板
的操作相當方便而富
有彈性，感壓式的手寫
板還可以感應筆觸的壓
力，創造出粗細不同的筆
劃。當然，它也可以減少肌肉拉
傷的危險。

噴墨印表機

把自己的作品儲存在光碟片中也許是件很方便的事，
但是必要的時候，若能直接輸出到紙上、拿在手上
觀賞，效果會更好。除非你需要列
印上百張的作品，否則不需要購
買昂貴的雷射印表機，只要
一台中價位的噴墨印表
機，就差不多可以滿足
需求了。購買時記得
索取保證書。

燒錄機

一台全新的電腦當然有足夠的空間可以儲存
你的作品，但是為了以防日後電腦
故障或失竊的意外發生，
燒錄機是製作檔案備
份必要的設備，應
該與電腦分別放置在
不同的地方。將檔案
燒成光碟片，成本比列
印輸出低，是展示自己作
品最便宜的方式。

軟體

PHOTOSHOP

Photoshop是設計界、電影界、與插畫界最常使用的繪
圖與影像編輯軟體，任何想要進入這些領域者，都必須
對這套軟體有所了解。剛開始總是非常難懂，但是一但
使用者相當清楚自己要作出什麼效果，只要數週的時
間，就可以學會這套軟體。它有數百種外掛程式可以取
得，例如濾鏡、工具、筆刷樣式或特殊效果等外掛程
式，讓Photoshop增加了許多額外的功能。Photoshop
裡還有一個額外的程式功能「Image Ready」，可以用
來製作簡單的網路動畫或製作網路上專用的影像。

PAINTER

Painter不像Photoshop知名度那麼高，但是對於許多受
過傳統繪畫訓練的人來說，它是相當吸引人的。它最大
的優點是有各式各樣的筆刷形式、媒材、和畫布功能，
使用者可以用水彩、油畫或墨水畫的方式繪圖，同時能
選擇用筆刷、畫刀或是其他工具來作畫。許多成功的畫
家在面對手繪轉換成數位的尷尬時期，都是使用
Painter，因為它能滿足繪畫時的各種需求。通常必須配
合Photoshop使用以達到更好的效果。

ILLUSTRATOR和FREEHAND

這兩種軟體在圖像設計界和漫畫界是最普遍的應用軟
體，它們是用來作為繪製向量圖像，例如影像的線稿、
邊緣銳利鮮明的圖像或文字編排時的最佳輔助軟體。

FLASH

Flash主要是用來製作網頁的向量運算軟體。它乾淨俐
落的線條相當受到歡迎，許多插畫家與動畫師都會利用
這個軟體來輔助創作作品。

動畫軟體

Maya、Lightwave等都是用來製作精緻動畫的軟體，也
是相當複雜且昂貴的軟體，但是隨著動畫受到歡迎，原
本姿態相當高的軟體製造廠商也不得不低頭，推出價格
較低的教育版以供更多人了解、學習、使用。另外還有
Poser、Vue d'Esprit等軟體，這些軟體剛開始曾被認為
是相當不專業的，但是隨著不斷精進發展，已經逐漸提
昇了市場競爭力。許多雜誌都會隨書附贈測試版的軟
體，想要購買軟體的人，可以利用這些測試版，協助決
策購買最適合自己使用的軟體。

數位藝術 PHOTOSHOP軟體

PHOTOSHOP特別適合用來創作快速且單純的著色效果，尤其是漫畫；它也可以用來調整作品色彩、或將許多影像素材合成為一張創作的軟體工具。

PHOTOSHOP裡的構圖，主要是透過「圖層」的使用，影像素材可以分別放在不同圖層上，每一層都可以分別上色、加效果，影像便會變得能夠操控自如。最後的檔案格式是.psd(Photoshop documents)，這個檔案格式才能把圖層保存下來，而如果作品要經過印刷，就必須儲存成另外一種.tiff的檔案格式，如此一來，圖層才會被平面化，成為輸出專用格式。

巫師的做法

1 如果你掃描進電腦的影像輪廓相當銳利，就可以在PHOTOSHOP裡用魔術棒工具(magic wand)選取人物以外的像素；到選取(select)下的反轉(inverse)就可以將選取背景範圍整個反轉、變成選取人物，也就是巫師。也可以利用工具箱上的套索工具(Lasso tool)直接選取人物。

2 新增一個圖層作為著色用，在圖層的浮動視窗下端，就可以看見新增圖層的按鈕。

3 用油漆桶工具(paint bucket)在選取區域填滿一個顏色，然後在圖層浮動視窗上端的混合模式下拉選單中，選擇「色彩增值」選項，就可以看見色彩圖層和人物線條的圖層混合之後的效果。

4 接下來要調整區塊的色彩；用選取工具和魔術棒等工具來選取範圍，然後開啟影像(image)之調整(adjustment)下的「色相與飽和度」(hue and saturation)，進行調整色彩的動作。

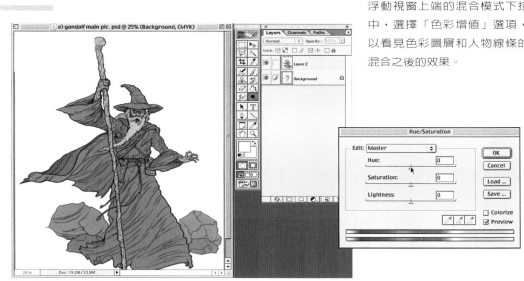

精靈的做法

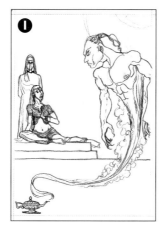

1 先把所需要的圖像元素分開畫在不同的紙上，然後掃描進電腦。在這個例子中，每個角色都被放在不同的圖層上，床和牆自成一個圖層、雲和船是另一個圖層。

2 如同對巫師上色的方式，進行每個圖層的上色。在這個例子裡的床和牆是先在PAINTER軟體中以水彩效果編輯過後，儲存為.tiff格式，再置入PHOTOSHOP中。

5 用加深(dodge)和加亮(burn)工具改變色彩的調子，在進行加深或加亮時，可以先選擇筆刷形式。

3 將最後的結果儲存為.psd檔案格式，以確保圖層仍然存在，日後還可以做修改。

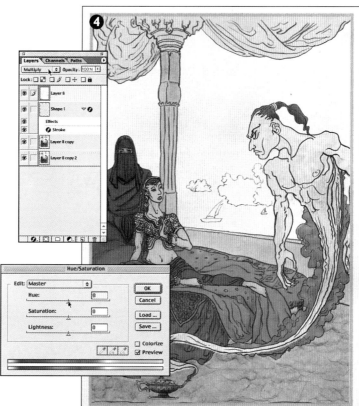

4 此時影像已被儲存為.tiff格式，所有圖層都已被平面化為一個圖層。開啟這個.tiff檔案，它就變成一個圖層，在這個圖層上加上一層舊書影像，再開啟色相與飽和度視窗調整影像色彩，使它變成有點褐色。利用混合模式將精靈的圖層設為色彩透明，舊書的材質就可以更清楚地被看見。

6 加深或加亮工具會在影像上造成陰影和亮部，這樣的效果能增加畫面的深度，因此常被用在漫畫上色。

數位藝術 **PAINTER軟體**

PAINTER是最典型利用數位繪畫質感及墨色效果，創作繪畫的輔助軟體。對於傳統畫家要轉換為數位創作的人來說相當適用。

一開始接觸新軟體時都會覺得相當不順，但是接下來就會慢慢習慣、而且越來越容易上手，所以在學習任何軟體之初都不需要太過沮喪。剛開始一定會在新功能裡掙扎，或是一直重複已經學會的技術，這是一個正面的學習過程。在下面這個例子中，我決定先利用PAINTER將每個插畫元素分別編輯之後，再轉到PHOTOSHOP裡將它們合成在一起。

2 在新圖層中複製貼上影像來源，才可以在軟體中編輯，新增圖層選項在物件(objects)浮動視窗上。

3 在紙張材質(art materials)裡選擇底圖紙張的質感、在筆刷(brushes)浮動視窗裡選擇筆刷形式，在這裡我選擇厚塗(impasto)的筆刷，然後可以在控制選項中選擇筆刷尺寸。

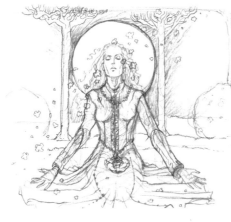

1 將每張手稿描邊之後分別掃描進電腦，人物、樹、天空、地面都是不同的掃描物件。

操之在你(單元練習)

■PAINTER可以提供非常豐富且極具彈性的筆刷及特效功能，所以你只需要幾天的時間，便能量產出多件作品。

■挑選你最擅長的筆刷及特效功能，直接運用在影像創作上。

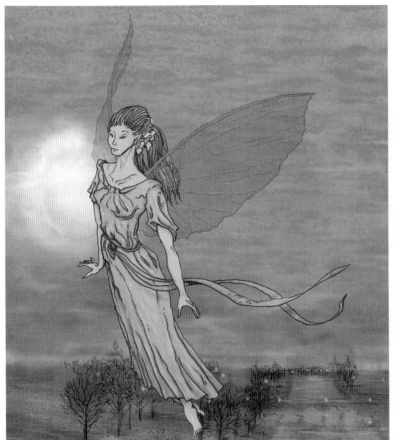

PAINTER可以創造出相當具有說服力的水彩效果作品，如左圖所示，在精靈身後的背景一樣。

"精靈"，*Finlay Cowan*

5將每個不同著色區域都畫在不同圖層上，這樣才可以隨時修改某一次的著色而不必重新來過。如果不小心畫超出輪廓線，可以使用橡皮擦工具擦去。

4在色相環裡選取一種顏色，再以筆刷畫在原始影像的下一層；軟體會感應筆刷的壓力和方向。選擇較深的顏色畫在陰影處。

6將畫完檔案裡的原始手稿影像關掉，儲存為.tiff格式。(之後手稿可以在PHOTOSHOP裡置入)

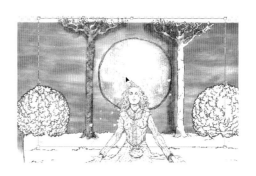

9把剛才在PAINTER裡儲存的.tiff檔影像，置入PHOTOSHOP裡，每一張不同影像都放在不同圖層上，如果需要調整大小，可以利用編輯(edit)下的變形工具(transform tool)。

7然後對每個影像元素進行相同的一連串動作。天空是以乾性水彩筆刷建立它的材質和顏色，月亮是用漂白、砂紙橡皮擦、和潑濺效果製作而成。

8 接下來的工作都在PHOTOSHOP中進行。原始影像的每個圖層都必須被剪切下來，才能進行合成，可以用魔術棒工具和套索工具一起進行這個工作。

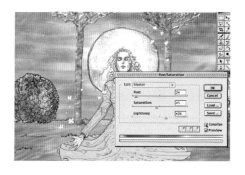

10此時影像元素之間看起來多少會有些不諧調，可以再調整色相與飽和度，讓它們彼此之間看起來較和諧。此時可以借用橡皮圖章或仿製圖章工具。

11因為不甚滿意整個影像的色調，所以我複製了地面的圖層，用變形工具拉大之後再修改顏色，影像就變得較為柔和而且多了一層質感。

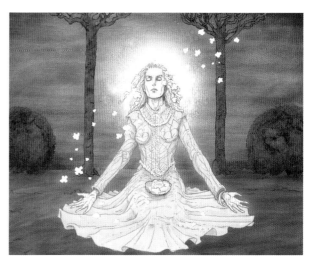

12最後一次修改顏色。在這裡我用色相與飽和度工具調整輪廓線條的顏色，然後用加深、加亮工具製造亮處和陰影處。

數位藝術　3D英雄人物動畫

許多藝術工作者會使用可創作影像與動畫的3D建模程式，進行數位創作，市面上有些較便宜的軟體，不但容易學習，而且功能也相當強大，例如POSER。

POSER是用來建造３D模型人物的軟體，其所建構出來的人物，可以隨興著裝也可以任意移動位置。Vue d'Esprit則是用來建構背景與場景的動畫軟體，可以和POSER搭配使用，如圖所示(接下來的118-119頁是由Nick Stone所創作)。

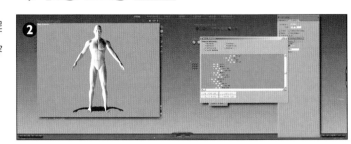

2 選擇覆蓋在骨骼上的皮膚質感。

3 POSER裡的工具相當清楚易懂，圖示是控制模型動作的視窗，身體的每一部份都可以分別被移動。

1 一開始先以POSER的wireframe作為建造模型的基礎，它就像人物的骨骼架構，行動起來像一具骷髏。除了軟體附的模型之外，還可以從網路上下載現成的模型。

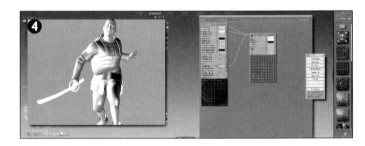

4 在人物身上加上適合角色的裝扮，圖示中的服裝可以從網路上下載，也可以配上道具，例如劍。

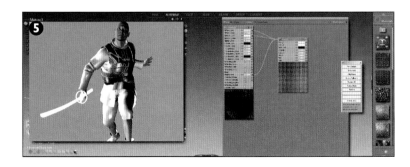

5 接下來就可以專心調整人物的表面質感了：選擇膚色以及服裝、武器的質感。

6 這個視窗顯示了部分表面材質和服裝紋理，是一個很大的材質資料庫。

7 選擇表面質感之後，還可以在這個視窗 內作細部調整。

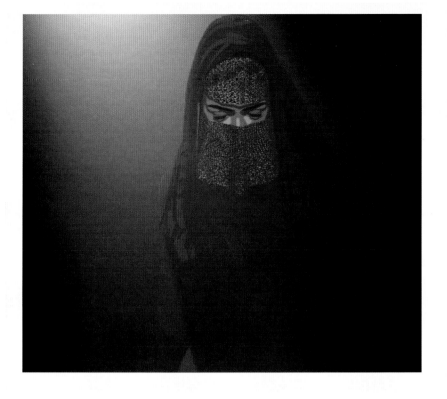

利用POSER動畫軟體，可以輕鬆製成基本人像，再經過持續調整及發展，也許可以創造出自己心目中理想的人物造形。

"雪赫拉莎德"，*Nick Stone & Finlay Cowan*

8 如圖所示，這是一張由Vue d'Esprit軟體所製作的背景，置入到POSER裡墊在人物的下面，此時就可以調整人物的光源，以符合場景和場景光線效果。

9 接下來可以操縱人物的位置以符合場景，這個視窗顯示手部所有的動作，左手和右手分開操控。你可以看見有許多不同的手姿勢出現在控制面盤上。

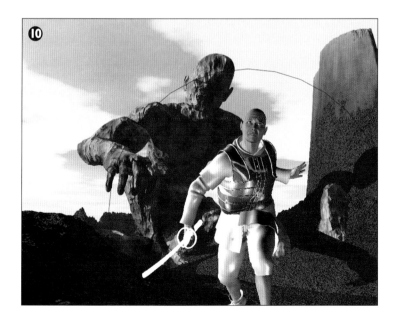

10 這個成品稱為「工作拷貝」，因為還必須經過運算(rendering)的程序才算完成；運算的時間依影像尺寸與複雜度而定，也可能因為隨時進入影像中再次進行修改，而花上更多時間。這也就是為什麼它必須耗去許多記憶體、花上很長時間運算的原因。建議等運算的時間，你可以趁機到外面曬曬太陽，讓電腦安靜地工作。

這張影像是改編自一千零一夜，但是把時空背景轉變為現代城市的故事。

"瑞喜德"，*Nick Stone & Finlay Cowan*

數位藝術 3D鬼怪魔獸動畫

雖然軟體中有許多現成的人物模型可以使用，但是一段時間之後，你一定會想要創造獨屬於自己、更具個人風格、更有想像力的奇幻人物模型。利用「Morphing」變形工具可以讓現成的人物模型，任意變形成你想要的樣子。

POSER就某個程度來說是相當直覺式的軟體，也就是它是不需要做太多說明的工具。既便立體人物角色的製作很繁雜，然而大部份的動畫軟體都備有很完整的引導手冊、操作指示，以及線上輔助。

2 選取Morph指令，又稱Morph putty，可以改變頭以及身體其他部位的形狀。

1 開啓POSER基本人物模型，加上皮膚。

4 然後加強腿部肌肉，但是長度縮短以造成半獸人身體不成比例的印象。

3 改變身體的比例讓它看起來有半獸人的型態，圖示中的手臂被增長、上臂的肌肉線條被加強。

分子運動效果在舞者的身上造成皮膚閃亮的效果，加深了神秘感。"雪赫拉莎德之舞"，Nick Stone

操之在你 (單元練習)

■ 嘗試用Morph效果創造兩三種奇幻造形。過程大致上和半獸人的做法相同，然後製作出獨創的奇幻角色。

■ 將你創造的半獸人擺放成各種姿勢，也許會製造出類似準備打鬥姿態的角色。

左圖中呈現的是從網路上下載的蛇動畫片段，背景則是以PHOTOSHOP軟體處理。"蛇"，Nick Stone

⑤ | POSE | MATERIAL | FACE | HAIR | CLOTH | SETUP | CONTENT |

5一個簡單的人物造形，可能就包含了許多各種不同的參數設定，為了日後參考的方便，可以把這些參數預先儲存成資料夾。

6製作出滿意的人物造形之後，開啓動作資料庫賦予人物動作，動作也可以自己操控。

7人物的各種細節，都有一定數量的設定可以更改，圖示是左手的設定。

8人物完成之後，輸出成一個物件(object)以便置入到場景中。POSER的檔案和許多種動畫與設計軟體都相容，圖示中的場景便是用Vue d'Esprit軟體製作的。

9半獸人的物件被置入之後，可以調整它的位置、大小以符合場景。

10場景的角度是用攝影機位置工具(camera positioning tool)調整。

11在這個視窗裡，你可以在選取的物件表面加上質感，創造出真實感，即便它是一個虛擬世界。

12完成的這個影像就可以準備加入更多角色、效果，以及最後的一個階段：動畫。這張影像就是用在116-117頁的英雄人物背景。

數位藝術 3D場景空間動畫

許多動畫和遊戲設計師都會使用Vue d'Esprit來建構場景以及動畫空間。這個軟體很適合新手嘗試，它可以作為進入重量級進階動畫軟體（例如MAYA）的暖身。

Vue d'Esprit被認爲是最簡單的動畫軟體，可以從網路上下載許多免費的現成建築物或場景使用，它也可以置入其他軟體製作的物件，例如MAYA，更不可思議的是它可以接收衛星傳送下來的的DEM資料，也就是說，利用這個軟體，你可以精確地描出喜瑪拉雅山或大峽谷作爲備用場景。以下的影像是由提姆‧伯格斯工作室 (Tim Burgess productions)示範的Vue d'Esprit操作方式。

哥德式十字架

影像中所有的色彩都是用兩個窗戶透進來的聚光效果，分別在十字架上造成不同顏色的玻璃效果，或啓動體積光源效果 (volumetric lighting)，造成空氣中有灰塵、看得見光束的氣氛。

這個視窗可以從各個不同角度觀看你的場景。

兩個矩形顯示光線透進來的窗戶位置。

黃色十字顯示光源位置。

這個哥德式十字架是從網路上下載的。

教堂

這個影像裡的教堂也是從網路上下載的，但是在教堂裡加上了光源效果，然後在上方加一點聚光，讓屋頂線條更明顯；光源不一定只能從一個方向來。

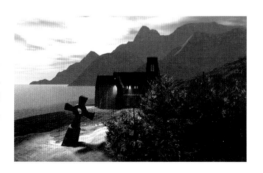

地形與植物

彈出式控制視窗(Pop-up)裡有許地形和植物可以選擇，地形會因爲不同的環境而改變，例如海拔高度的改變。以灌木叢林地(Scrubland)為例，它讓地面有葉子和岩石交錯出現。植物的出現則是以碎形演算(fractal algorithms)，所以不會有兩片一樣的葉子重複出現。你也可以嘗試自己製作地面岩石或葉子的型態。

置入的建築物被重新擺放過位置，以造成洪水和建築物交界處的真實感。"潰堤"，Tim Burgess)

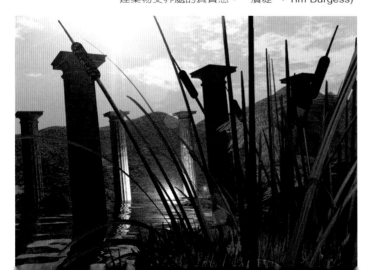

冰河流動

1 這個軟體的功能強大，足以創作出媲美一般奇幻藝術作品的場景。左例中的冰河場景是以圖層效果製作，不須動用到建造模型，就可以表現出相當複雜的圖樣。碎裂的冰塊是先以蝕版紋理效果加在平滑表面上，然後在冰下面加上一層顏色較深的圖層，最後再把兩個圖層合併起來製作而成的。

2 這個看來相當難懂的視窗，其實是顯示了從上往下看的場景，右下角的矩形是碎裂冰塊散佈的範圍，左上角是遠處的山，白色細線是主畫面可以看到的視角。

塔

1 這個影像是完全在軟體中創作，而非置入圖庫的。Vue d'Esprit提供了基本的圓錐、圓筒、球形形狀，然後用布林代數(Boolean)的計算方式修改。在圖示中，遠處綿延的塔是經過塑形的柱子，拱形是用球形加上水平的柱子製作而成。

2 左圖顯示了球形如何符合水平柱子的長度並與其交叉。

3 球形與水平柱的交叉在右圖中可以被清楚看見，同樣的方式也可以被用來建造窗戶、門、以及任何室內的凹洞。

操之在你 *(單元練習)*

■ Vue d'Esprit有強大的動畫功能，所以何必僅僅執著於平面製作上，不妨開始進行大規模的人物模型製作吧！雖然那勢必會耗去你許多時間跟精力，但它實在值得你去深入鑽研。

■ 場景完成之後你還會需要其他更多額外的編輯，人物角色的動畫、聲音等等，還有許多東西值得去發掘，而且每一次的嘗試都會讓你有意想不到的收穫。

左圖中之哥德式城市所使用的色盤顏色很少，因而製造出一種微妙的氣氛。
"哥德城"，*Bob Hobbs*

唱片封面精選

從1960年開始，唱片專輯的封面就變成奇幻藝術的展演舞台，在1970年達到高峰，例如Pink Floyd、Led Zeppelin等樂團。有許多知名的設計師，都曾經花了不少時間去深究這些奇幻藝術作品的深層意義，例如Roger Dean和Storm Thorgerson等，以下就是他們近期的作品。

音樂產業一直是插畫家、設計師、和攝影師揮灑創意的舞台，這個產業正是靠著新奇的創意而生存。此單元所列舉的照片都是唱片專輯封面上的影像作品，它們和一般的實物攝影不同，大多是利用電腦技術從無到有地把影像元素集結而成的。從這些作品所呈現的創作角度來看，它們絕對可以稱得上是精彩的奇幻藝術，因為它們都是大量運用想像力、虛擬實境之後的匠心獨具成果。

Storm Tuorgerson的設計團隊，包括Pete Curzon、Jon Crossland、Tony May、Rupert Truman，有時還包括我自己，在創作的初期時會畫出設計過程的草圖，然後大家互相丟出創意，進行討論；所有可能會碰到的問題以及成形後的樣子，都會在這個階段被提出來。

Pink Floyd唱片封面

這張中間有一個眼睛的專輯「脈動」(Pulse) 是他們的現場演唱專輯，所以在視覺設計上用這樣的影像來表現現場看見他們表演的視覺經驗。所有現場演唱的元素都出現在眼睛裡，而這個作品正是想要反映現場表演的新舊元素之對話；很有這個樂團的一貫風格。

Pink Floyd唱片內頁

這張有一個人被懸吊在半空中的影像，被放在「脈動」專輯的內頁裡，試圖表現出平克佛洛依德表演現場被光線和聲音帶離這個世界的感覺，所以這個被懸吊的人可能是任何一個聽眾。影像中最奇幻的是，這些光束其實是幽浮發出來的，所以感覺這個人似乎要被帶回幽浮母艦。背景是室內，也就是一般演唱會場地的樣貌。

Rick Wrught

他是Pink Floyd的鍵盤手,這張「Broken China」專輯是他自白殘破生命的代表作。整張專輯分為四個部分,從小時候記憶到青年時的叛逆、人生的轉折起落到最後的還原,所以可想而知,專輯封面必須要能一次說明這麼多事情。影像中的光碟片暗示是心靈深層的漩渦,一個破碎的人投入其中,表現出一個人對自我的掙扎與突破。鉛筆素描的這張影像是另一個版本,破碎的人是一種不證自明的概念,失焦的背景則是一種失落感的表現。

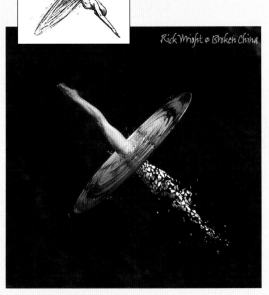

Anthrax

Anthrax的音樂是相當美妙、極簡、非常坦白的。Storm用扭曲的金屬形成一顆大球,試圖表現Stomp422這張專輯的感受;Storm自己闡述:「金屬的能量被包含在這顆大球中,旁邊站著的人是執行這個工作的人,這是他的球、他的武器、他用來扭曲金屬的力量」。

Catherine Wheel

「Cats and Dogs」這張專輯的設計其實是我個人對雙胞胎的迷戀,同時也昭示了一種和Storm不同的創作方式;並非一定要用幻想的造形創作。Tony May和Rupert Truman則負責拍攝五組雙胞胎的照片,雙胞胎的微妙差異讓觀者相信這是一張真正的照片,連帶地也相信周圍景物都是真實的,這樣一來,反而加強了它的潛在幻想價值。

Moodswings

Moodswings的這張專輯「Psychedelicatessen」,Storm認為它是迷幻(trance)、環音(ambient)和雷鬼(reggae)三種樂派和諧的混合,所製造出像是吃了迷幻藥的泛音。設計上是以「部分的總和大於整體」這個概念作為出發點,同時也有「我們全都是一樣的」概念,這也是這張專輯的副標。無疑地,這個作品的創作過程相當辛苦,它必須拍攝四百多張人臉的照片,而且每一張都得經過修補的過程,再由設計師Richard Manning仔細地接合起來。這同時也是一個把我們的家人、朋友、當然還有自己的臉放在專輯封面的好時機。

數位藝術　格式與作品展示

在將作品展示給客戶或展示在網路上、送印刷時，有幾個基本的原則必須遵守，錯誤的或不適合的檔案格式會造成處理速度變慢，嚴重一點的，還會造成讓客戶覺得尷尬的情形，這當然也會連帶影響日後的合作狀況。

展示作品的原則

1 不要在電子郵件中附加太大的檔案給客戶，最好先寄自己的履歷，附上你的網址（如果有的話），讓客戶自己去瀏覽你的網站。若是用郵寄的方式，則附上小量作品是可行的。

2 不要郵寄原始檔案，使用拷貝檔案就夠了，而且如果想要拿回自己的拷貝作品，記得附上回郵信封。

3 盡量讓自己的履歷簡潔一些，沒有編輯有耐心看完超過一頁的履歷，而且大部分用電子郵件郵寄的履歷都會被丟進垃圾桶。最好在寄履歷表前，先調查一下直接寄給誰才是最有效的，然後以郵寄的方式寄送。

4 即便是世界上最厲害的藝術家，如果沒有信用也是枉然的。大部分的客戶寧可採用配合度高的二線藝術家，也不願意採用雖然一流但是會讓他們成天提心吊膽的藝術家。很重要的是要配合客戶的進度，接到電話盡快回電，尤其是當你想要對作品作一些更動時。

資料儲存

儲存資料的兩種選擇是光碟片和外接硬碟。我的做法是，平時將資料備份到外接硬碟中，然後每兩個禮拜將資料燒寫到光碟片上，將這些光碟存放在電腦或外接硬碟以外的地方，以防止火災、小偷或淹水，這些工作是極其必要的，應該將它排在你的工作排程之中，因為資料的遺失可能會讓你損失一些客戶。可以在網路上尋找光碟批發商，向他們訂購光碟以節省耗材開銷。

列印輸出

通常展示作品給客戶看時最好是將作品列印出來，因為電子郵件上附加的檔案可能會在下載時出問題，光碟片必須麻煩客戶花時間將光碟放進電腦、然後一個個打開檔案，檔案如果較大又必須花很長時間開啟。所以儘量將作品以輸出形式交給客戶，輸出的影像最好能裝在信封袋裡。

作品集

雖然用.pdf檔案展示作品變得越來越普遍，但是看到一本完整的作品集是會讓人更加震撼的展示方式。即使你的作品是徒手畫的，也可以儲存一份數位檔案製成個人作品集。一次只能給一個客戶看的作品集是過時的做法，因此可以將你的作品集以數位檔案的形式儲存成列印紙的大小，在需要時立刻用噴墨印表機列印，這也讓你可以依照客戶性質、客戶需求的不同，而改變作品集的排序。這個方法是相當花費成本的，所以可以在網路上尋找列印紙和墨水匣批發商，花點心力選擇物超所值的經濟紙材。

印刷

大部分要送印刷的作品都必須將檔案的解析度儲存為300dpi，而且必須採用CMYK四色設定，這會讓影像檔案變得相當大、處理起來相當慢。你可以先以RGB模式創作，之後再轉成CMYK，這會讓工作進行中的檔案小一點，Photoshop可以很容易地處理這個工作。如果最終成品需要300dpi的解析度，則在一開始創作時就要記住把所有影像素材的解析度都降到300dpi，這樣可以省去許多運算的時間。

電子郵件

所有在電腦螢幕上觀看、或是在網頁上瀏覽的作品都只需要72dpi的解析度。如果你的作品之後是需要300dpi的印刷輸出，但是要先電子郵寄給客戶看，則記得儲存一份72dpi的拷貝，才不會花太多時間在傳送接收郵件上。你也可以儲存成jpeg壓縮檔案格式，檔案會比tiff檔案格式小上很多，像素則只需400-500就夠了。檔案尺寸確定之後，點選Photoshop的檔案(File)下的儲存為網頁用(Save for web)的jpeg壓縮檔案拷貝，然後就可以電子郵寄給客戶，而不必擔心檔案太大阻塞網路。

可攜式文件格式（PDFs）

這種檔案格式專門用來儲存文字及圖像，以便在網路上傳送，可以用Adobe Acrobat轉換成pdf格式。這個轉檔軟體雖然相當昂貴，但是它已經變成製作標準檔案格式的必備工具，從最近的發展顯示，它已經可以把壓縮過的檔案直接傳送到印刷流程上，所以如果你的工作是書籍插畫、漫畫或排版，你可以在電腦上作業完成之後、透過網路線直接將檔案送到印刷廠，這將會大大改變以往的印刷流程。想像一下自己可以住在阿拉斯加的山上，但卻是個事業有成的藝術家，因為你不需要出門，就可以利用無遠弗屆的電腦和網路完成作品出版。

網頁

許多編輯或出版商都是透過網頁來尋找藝術工作者。建構網頁作為展示作品的空間也變得越來越容易，最重要的是，要使用有效率、而且容易用搜尋引擎找到的網址，因此諮詢有經驗的網頁設計師是必須的。另外要記住一件事，客戶不會對花俏的網頁感興趣，他們只關心如何能在最短時間、用最簡單的方式找到你的作品，然後聯絡到你。

斜體字頁數表示該文字出現在圖例中。

版權頁

圖片版權

感謝所有提供作品給本書當作實例刊登的藝術創作者。每件作品之後都會加註作者大名，所有作品的版權皆歸該作者所有，後附致謝清單如下：

t＝上；b＝下；r＝右；l＝左

6t Theresa Brandon www.theresabrandon.com
6b & 76b Anthony S Waters © Wizards of the Coast, Inc
35t, 39b, 47t & 75b RK Post © Wizards of the Coast, Inc
62b Carol Heyer © Ideals Children's Books
97tl & tr Anthony S Waters © Green Ronin
110bl Bob Hobbs © Talebones Magazine
110br David W. Luebbert, model Karen Eagle
125tl Gary Leach

其他插畫版權歸作者芬雷‧科溫（Finlay Cowan）及本書所有。後方未特別加註作者大名的作品則表示該作品為芬雷‧科溫（Finlay Cowan）所創。有任何疑問，請與我們聯絡：finlay@the1001nights.com

國家圖書館出版預行編目資料

奇幻文學人物造形：從啟發想像力到繪製技巧入門 / Finlay Cowan著 . 5；張晴雯 譯 . -- 初版 . -- 〔臺北縣〕永和市：視傳文化 , 2004〔民93〕
面： 公分 .

譯自：Drawing & painting fantasy figures:from the imagination to the page
ISBN 986-7652-10-X （精裝）

1.漫畫與卡通 2.電腦動畫 – 作品集

947.41 92017847

作者致謝詞

謹將此書獻給我的父母

特別感謝協助完成此書的同仁：

Chris Patmore, Storm Thorgerson, Steve White, Paul Gravett, Nick Stone, Tim Burgess and Gary Leach

同時也感謝下列人員：

Mum and Dad, Neil Cowan, Janette Swift, Joan Swift, Kay and Roger, Justin and Duncan Saunders, David Wilsher, Linda Hill, Jason Atomic, Steven Warner, Sally Keable, Barabara Thomsett, Geoff Whiteley, Mr Scott, Steve Reader, Caroline Owens, Jonni Deluxe, Mike Scanlon, Aimee, Veera Ronkko, Dawn Goddard, Adam Fuest and Adele Nozedar, Paul Claydon, Howard Jones, Matt Barr, Dorothee Inderfurth, Lou Smith, Ross Palmer, Richard Mazda, Christie West, Dave Howard, Daniel T. Howard, Sharmaine Beddoe, Trish and Paul Laventhol, Ron Cook, Chris Iannou, Mark Griffiths, Dulcie Fulton, Chiara Giulianini, Alma and Pelle Fridell, Peter Curzon, Jon Crossland, Talvin Singh, Equal-I, Alan Wherry, Mari An Ceo, Marlene Stewart, Richard Hooper, Carsten Elias Berger, Steve Jones, Ian Paradine, Patrice Buyle, Marcia Shofeld, Richard O'Flynn, Rory Johnston, Richard Bellia, Sean Richardson, Aaron Witkin, Wilf and Edna Colclough, Colette Rouhier, Richard Saunders, Elin Jonsson, Maggie and Scott Monteith, Amy Coffey, Dan Zamani, Mwila Goble, Jon Klein, Kevin Mills, John Watts, Annemarie Moyles, Coleen Witkin, Glen and Ida, Stefan di Maggio, Howard and Asa Tate, Natalie Tate, Franco Farrell, Jonathan Roubini, Carol Bailey, Alan Mahon, Paul Duncan, Sanchita Islam, Robert Hendricks, Ofer Zeloof and family, Adam Bass, James Piesse, Nina Petkus, Sawako Urabe, Albertine Eindhoven, Bill Bachle, Joe Bachle-Morris, Natasha Fox and Adrian, Debbie Williams, Tom Thyrwitt and Lisa Brown, Lindall Fearney, Hassan, Kevin McKidd, Kieron Blair, Lee Campbell, Dave McKean, Alan Moore, Nish Dhaliwal, Thomas Madvig, Owen O'Carroll and family, Peter Archbold, Asa Lindstroem, Pete Williams, Becky Early, David and Hesta Spiro, Christophe Gowans, Gez O'Connell, Ruth and Malek, Jane Mercer, Marianne and Colin Fox, Stine Holte Jensen, Jason Greenwood, Ian Taylor, Jimmy Soderholm, Jefferson Hack, Rankin, Roger Grant, Rose Reuss, Ed Ilya, Jonny Slut, Max Ghalioungui, Anne Mensah, Amanda Galloway, Bahram Safinia, the boys at the garage, Sir Richard Francis Burton and the Muse Goddess